喬凡尼・奇瓦第
GIOVANNI CIVARDI

Masters teach you
DRAWING

大師教你畫素描 8

基礎素描學習

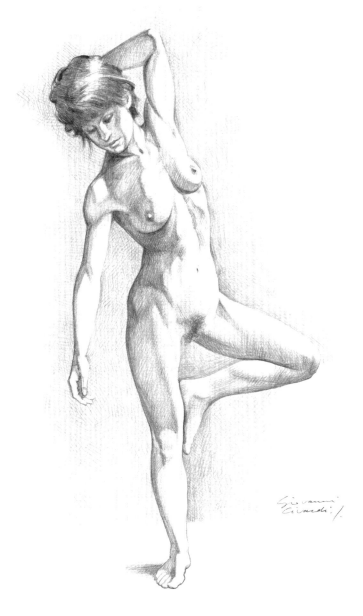

楓葉社

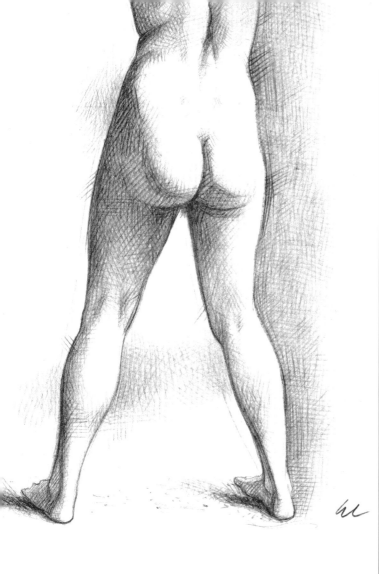

CONTENTS

簡介

人體素描的過程必須百分之百的專心。當我們在觀察模特兒的身體特徵、探索模特兒的情緒時，我們和模特兒之間便開始產生了情緒的共鳴。就像是在畫肖像畫一樣，不過卻含蓋了更多人體結構的範疇，而仔細的觀察人體的細節更讓我們有機會深入發掘模特兒的生命力，畫家的工作正是真實地展現這種生命力。

一見到人體素描時當下所產生的那種高漲情緒，讓描繪人體一下子就成為繪畫上的重要主題，這似乎也沒什麼好覺得意外或是奇怪的了。儘管東、西方在繪畫風格上有著非常巨大的差異，但裸體素描卻總能忠實地呈現出人性的本質。在過去，畫家常將描繪的重點放在分析和呈現的方法上、在解剖學上，以及器官的表現技巧上，還有如何調和各部位所具有的特徵上；近年來，則將重點漸漸轉移到如何表達畫中人物的生命力，以及任何能顯現描繪對象的內在能量的細節上。

幾個世紀以來，西方人將人體素描視為土法練鋼的訓練途徑，直到今天藝術學校裡也少不了這門課程。在這段美學觀念和表達方式都有著劇烈變化的時間裡，我們始終認為透過人體素描所得到的經驗仍具有其獨特的意義。

雖然人體素描的教授方式相當多元，但不論採取哪一種教法都必須兼顧以下兩個重要原則：描繪人體結構時必須符合科學，並將重點放在模特兒的身體特徵上，例如：各個部位的長度、身體主要軸線的方向、精確的比例、輪廓以及面積大小等。然而，不同於追求器官的精確比例，在呈現模特兒的風格時也必須採用比較自然的作法，例如：不經意地觀察模特兒來補捉模特兒的自然特質、個性和情緒等。這兩個原則在執行時必須配合得宜，而不同的畫家因其性情和態度在拿捏的分寸上當然也會有所差異。

我個人認為這對素描來說非常有幫助，因此特別整理出幾項在人體素描時必須注意的重點，包含一系列和觀察有關的技巧，只要善用這些技巧就可以發現一個全新的視野，就像是初次見到一樣，意象鮮明，不論你的素描對象是男的還是女的。

可以作為描繪對象的有很多，可以根據其特點或是類型加以分類（例如：靜物、動物、景物和人像）。以下所要說明的原則適用於各種類型的素描：所謂的觀察指的就是「帶著無限的好奇心用眼睛仔細看」，瞭解每一個局部與整體相連結的枝微末節，設法找出描繪對象的特質並用心體會。而人體素描絕對是項高度難度的挑戰，不同的理解力和觀察力，解讀亦不同。

為了要完全瞭解人體的結構並呈現細節上的差異，首要的工作便是加強型態學的研究，就這方面來說解剖學的知識反而是幫助有限。人體是立體的，是一個有厚度、容量和重量的堅固結構。因此，必須在平坦的紙張上建立出實體的圖像，才能完成一幅令人信服的作品。在掌握人體的基本形狀後，我們就可以運用解剖學知識、透視法和光影狀態的分析，以創造出富有自我風格的人體素描。也就是說，其實只要仔細的觀察就足以精確掌握隱藏於皮膚下的骨骼了，而解剖學只不過是再次驗證我們眼中所看到景象而已，但這景象還是必須以藝術性的手法來呈現。總之，符合「科學基礎」只需隱藏在描繪人體的過程中，千萬別讓你的作品成為賣弄學問、盲目模仿的平庸之作。人體素描所需的背景知識應以最純粹、自然的方式流露其中。

實際的問題

尋找模特兒

繪畫對象一般來說大都來自生活中。在閒暇之餘或是課程中，就讀於城裡藝術學校的學生都會從日常生活中找個人來當作他們的素描主題。可以向這些學術單位詢問課程的相關訊息，以及一些和模特兒有關的資料。如果附近沒有適合的藝術學校，還是有機會找到裸體模特兒，像是約其他畫家一起作畫，並輪流當對方的模特兒，就是一個不錯的辦法。總之，前提是必須先找到舒適的作畫環境，且不會讓畫家和模特兒感到擁擠。無論在什麼情況下，對待模特兒的態度都必須得體。此外，最好事先查看相關的法令，例如：可以當模特兒的年齡、費用和作畫的地點、時間，以及繪畫的目的與隱私等。

如何選擇模特兒？

其實畫中的主角不一定得是專業模特兒，那些藝術學校裡的人體模特兒，或是專業經紀公司裡的模特兒都不見得適合我們。也沒必要是年輕或是符合高標準的「完美」模特兒。其實找個充滿個性的普通人來當模特兒才真正有趣呢！一般來說，在舞蹈學校、健身中心或是戲劇學校這些地方，反而比較容易找到適合的模特兒。另外，研究裸體不一定得讓模特兒全裸上陣；穿上時髦泳裝的模特兒不但更加從容自在，還能達到展現肢體自然表情的效果。選擇模特兒的關鍵在於模特兒的友善、耐心和願意配合的程度。模特兒因缺乏經驗而擺不出姿勢的問題，通常只要配合主題並經過調整就能克服。

工作環境

進行人體素描的環境需要以下的配置：獨立的更衣空間、宜人的室溫以及擺姿勢的輔助支架。充滿自然光或日光（非直射的太陽光）的環境比較適合，如果能讓自然光從一扇大型窗戶投射進來那就更完美了。也可以選擇人造光線，但光源必須來自同一處，因為過多的光源會消減模特兒身上的陰影，或是使陰影變得十分複雜。如果真遇到這種問題，可以找些中等亮度的燈，在不影響模特兒的情況下將光線打在模特兒身上。模特兒維持固定姿勢的時間往往會超過好幾小時，所以應視模特兒的姿勢適度安排休息時間，例如：每小時休息十五分鐘。柔和的音樂讓畫家和模特兒都能享受到其中的樂趣。

1. 整體輪廓

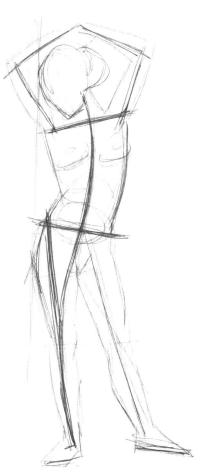

2.確認結構線條

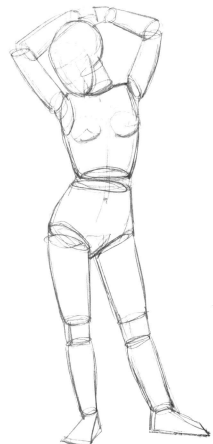

3.幾何學

適當的距離

畫家和模特兒之間最好保持2～3公尺的距離，這個距離能讓畫家在不需要過度移動眼睛或頭部的情況下，清楚看見模特兒的整個身體。但要找到這樣的環境並不容易，因此切勿隨意變換透視角度，除非這是你所要表達的。此外，也可以改變觀看模特兒的位置，例如：坐在階梯上或是站在箱子上。

使用的技巧

裸體研究被視為是觀察模特兒的一種訓練，所以經常會用到一些簡單又有效的繪畫技巧（鉛筆、炭筆和色鉛筆等）。然而在某些情況下，這些素描將成為複雜創作（油畫或雕塑）前的預先練習，這種作法在過去其實相當普遍。將紙放在畫架上，讓紙保持垂直並與模特兒保持平行。如果是坐著畫，就可以將紙固定在一個中等大小（30x40cm或40x50cm）的板子上，將板子放在大腿上來素描。

文化涵養

在研究裸體的過程中，如果能結合解剖學、藝術史、哲學或心理學上的知識，那將能獲得更好的學習效果。而個人的文化涵養也會在不同的層面上造成不同程度的影響。然而，與直接且仔細觀察模特兒相比，這仍屬次要。對於美的悸動那更屬個人天分；因此，藝術的感染力與深層文化的結合應該要以展現或建立藝術家的個人風格為目的，並且以觀察、理解、詮釋的順序來進行。

集體素描

雖然獨自一個人繪畫是發展創意的重要基石，但和其他畫家一起工作也有不可忽視的優勢，尤其是當一群擁有不同經驗的畫家聚集在一起時（以十人為限），更可能發展出異想不到的效果。在模特兒坐定前，可以先和其他畫家針對模特兒的姿勢、位置和燈光進行討論；過程中，還能藉此觀察其他畫家的作品發掘新的技巧，或是創造新的風格。最後，還能和其他畫家比臨而坐交換意見，或是針對細節提出建議和其他可能的方式等。然而最重要的是大家可以共同分擔模特兒的費用，以及互相鼓勵和打氣。

以下的作品提供了一種描繪人體的順序，以及觀察和分析的重點：從認識模特兒的整個身體及其特質、結構元素的診斷，到色調調整和身體表面的特徵。

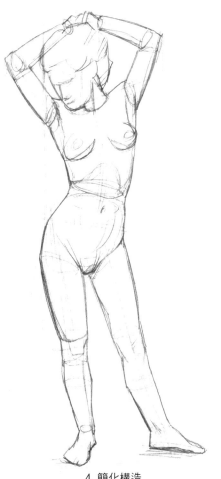

4. 簡化構造

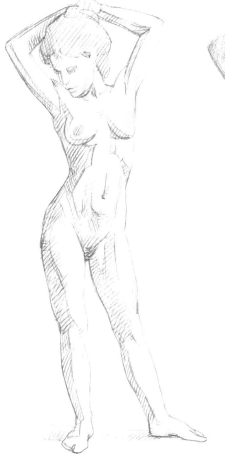

5. 標示主要面積

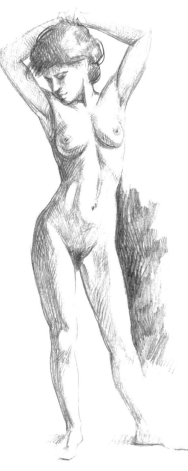

6. 表面的建構

主要的體型

　　最自然、最直接的素描作品，又稱為動態素描（gestural drawings）是一種基於仔細觀察的立即素描方式，這種素描方式強調在極短的時間內盡可能地記錄下眼睛所看到的畫面，細節越多越好，並快速地描繪出來。需要快速畫出眼前景象（無論是個人喜好還是強制要求）的壓力會讓我們變得機警（幾乎就像處於緊急狀態），而且也會讓我們習慣以直覺的方式精確畫下所看到的景象，因此記錄模特兒的體型和姿勢就成了動態素描的最大特色。

　　如此一來將使得速寫本身的美觀與否變得不是那麼重要，因為這是畫家用來展現繪畫對象的結構、姿勢或動作的一種意圖。如何把畫畫好，說穿了其實就是學習如何觀察。因此動態素描並不是一個目標而是一種學習，一種訓練「觀察」的方式，並且讓我們的手畫出眼睛所看到的。簡而言之，動態素描是一種經驗的取得和啟發性的追求，所獲得的靈感最終將會換化成各種元素，呈現於精心完成的作品中。

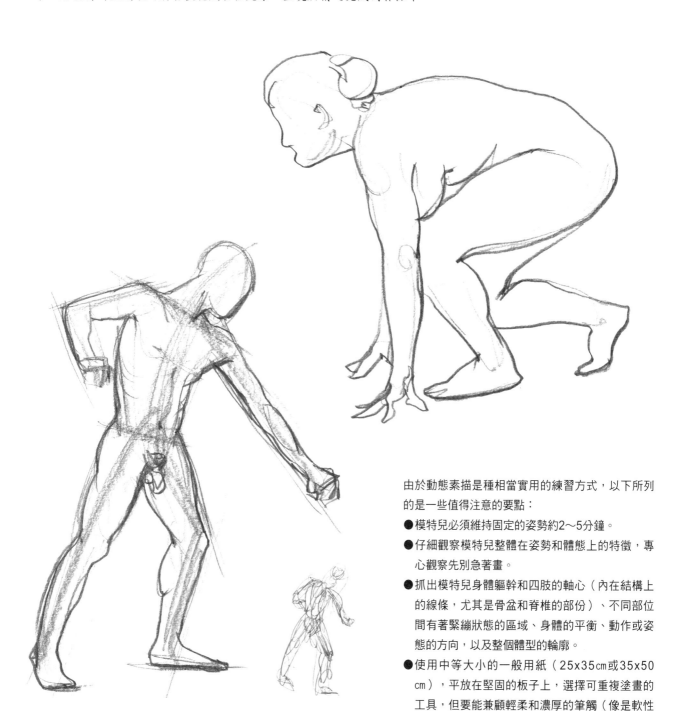

由於動態素描是種相當實用的練習方式，以下所列的是一些值得注意的要點：

● 模特兒必須維持固定的姿勢約2～5分鐘。
● 仔細觀察模特兒整體在姿勢和體態上的特徵，專心觀察先別急著畫。
● 抓出模特兒身體軀幹和四肢的軸心（內在結構上的線條，尤其是骨盆和脊椎的部份）、不同部位間有著緊繃狀態的區域、身體的平衡、動作或姿態的方向，以及整個體型的輪廓。
● 使用中等大小的一般用紙（25x35cm或35x50cm），平放在堅固的板子上，選擇可重複塗畫的工具，但要能兼顧輕柔和濃厚的筆觸（像是軟性的石墨、扁型的炭筆或是箱頭筆）。

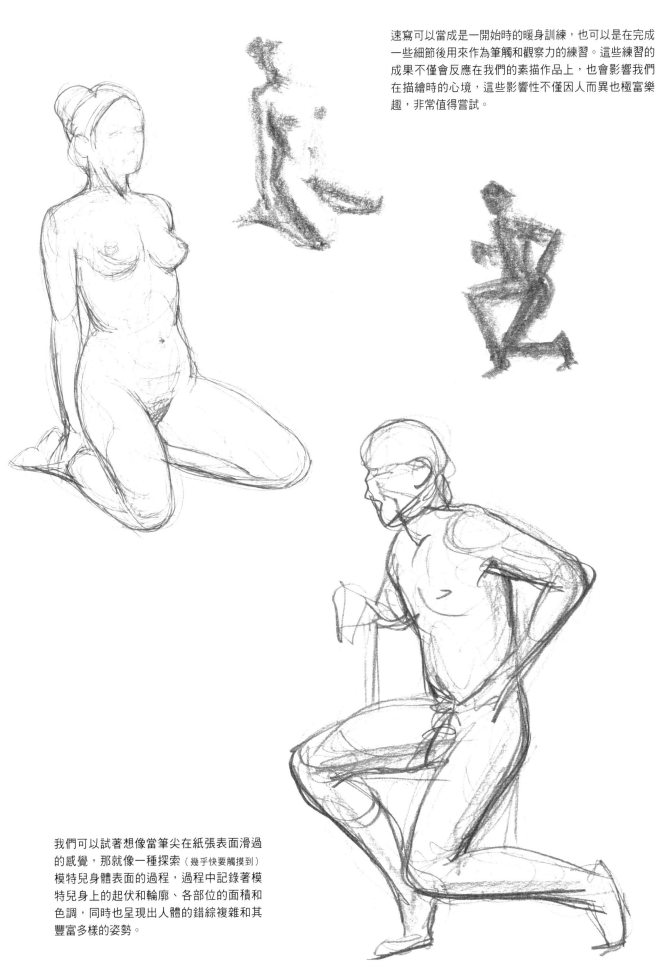

速寫可以當成是一開始時的暖身訓練，也可以是在完成一些細節後用來作為筆觸和觀察力的練習。這些練習的成果不僅會反應在我們的素描作品上，也會影響我們在描繪時的心境，這些影響性不僅因人而異也極富樂趣，非常值得嘗試。

我們可以試著想像當筆尖在紙張表面滑過的感覺，那就像一種探索（幾乎快要觸摸到）模特兒身體表面的過程，過程中記錄著模特兒身上的起伏和輪廓、各部位的面積和色調，同時也呈現出人體的錯綜複雜和其豐富多樣的姿勢。

測量方式

　　人體各個部位的大小和其他部位關係甚密，並且與整個身體存在著一定的比例關係；雖然這個比例關係是根據人體測量學所測得的，但也兼顧到理想體型的美學原則。如果模特兒擺出了一個比較複雜的姿勢，或者畫家得從某個特定的角度才能好好地觀察模特兒，這時想要抓出良好的比例可就有些難度了，這個部份在下一章節將有完整的介紹。因此，當畫中主題著重於人體的結構和形態特徵時，我們必須透過精準的測量才能在紙上呈現出令人信服的畫像。有個簡單且直觀的做法，那就是在量測各部位的大小比例和人體在空間中的方向時，以下列3點作為依據。

1. 在紙上標示出最突出的部份，也就是頂端和底端（高度的上限）、左側及右側（寬度的上限），並找出這個範圍的中心點。
2. 藉由一些參考線畫出垂直和水平的線條（例如：畫紙的邊緣或四周的畫框），並且測量這些線條和畫像上最明顯的解剖學或型態上的特徵之間的距離。
3. 根據模特兒的姿勢找出和身體各主要部份的軸線相吻合的斜線，並計算一下這些線條所形成的角度，以及和垂直線、水平線之間的關係。身為畫家不應該對測量有所抗拒；但並不是要你測量得非常準確，而是要將測量當作是種在大小和距離上的「比較」練習，目的是達到「粗略量測」（正如偉大藝術家米開朗基羅所說過的——知道如何做出一個好的粗略量測）的境界，以便在無法進行實際量測時可以作為參考之用。

　　如果是以水平的角度來觀察模特兒時，眼睛應該要和模特兒的身體中心點在相同的水平面上（尤其是模特兒呈直立站姿時），這樣子各部位的大小比例就不會有太大的誤差；但如果眼睛高於或是低於模特兒的中心點，那麼整個比例關係就會跑掉。

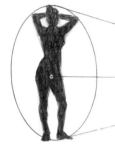

a 眼睛是最簡單又直覺的測量工具，好好善用你的「視線」。握住鉛筆朝模特兒的方向伸出，閉上一隻眼睛，將筆桿的頂端對齊模特兒特定部位的一端，姆指往下移動直到對齊該部位的另一端為止，將量測到大小與身體其他部位的量測值做比較，便可得到這二個特定部位的比例關係了。

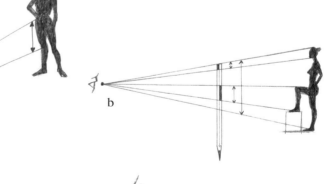

b

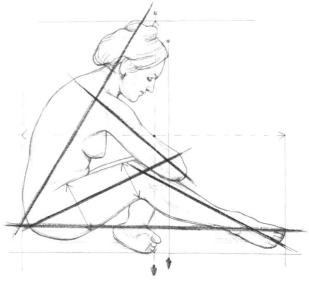

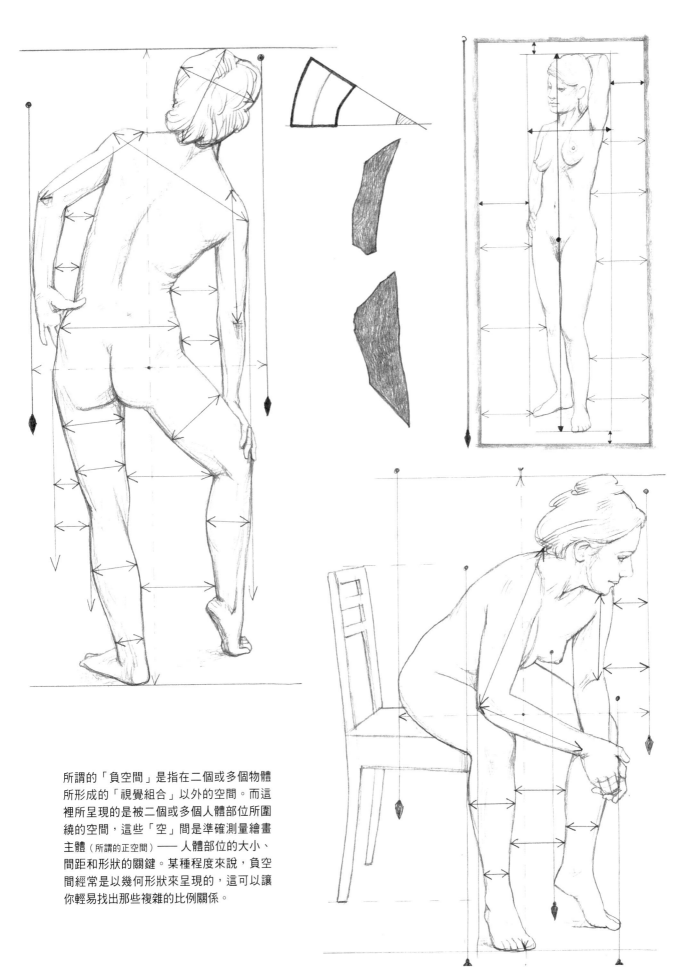

所謂的「負空間」是指在二個或多個物體
所形成的「視覺組合」以外的空間。而這
裡所呈現的是被二個或多個人體部位所圍
繞的空間,這些「空」間是準確測量繪畫
主體(所謂的正空間)—— 人體部位的大小、
間距和形狀的關鍵。某種程度來說,負空
間經常是以幾何形狀來呈現的,這可以讓
你輕易找出那些複雜的比例關係。

比例

　　所謂的人體比例可由身體各部位的大小和整個人體的大小做比較所獲得。從這些比例關係我們可以得到一個「標準」，一套包含完整規範的標準，如此一來畫家便可以根據這些解剖學和人體測量學（比較和研究人體各部位大小和比例的一門學問）上的原則來描繪人體了。而這些慣例在經過適當的調整後便能讓畫家畫出「完美的體型」。

　　在這裡我們可以看到成年男性和成年女性直立時的示意圖，這些示意圖是以簡單的科學原理（從統計數據的平均值推論人體的尺寸）為基礎所描繪出來的。測量單位以頭部為基準，即下巴到頭顱頂端的距離。整個身體的高度大約是頭部的7½倍；最寬的距離約在肩膀處約是頭部的2倍。上半身和下半身的交會處則在腹部的下方；男性約在腹股溝，而女性則稍微高一點。

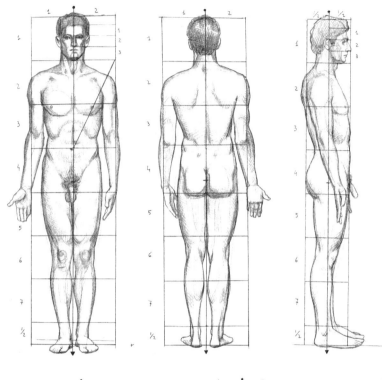

由垂直線和水平線所形成的格子，讓我們很容易可以標示出人體各部位的比例，和之間的關係。中央的垂直線（前視圖和後視圖中）正好將身體分成二個相互對稱的結構。

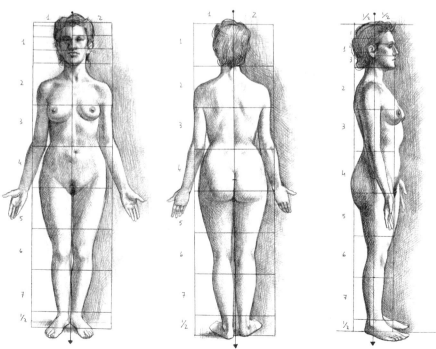

成年男性和女性在體型上的差異主要在於骨骼和肌肉。舉例來說，女性的骨盆較肩膀寬；身高平均來說也比男性矮了幾公分；上半身佔整個身體的比例也較小，這讓女性的下半身看起來會比男性長一些。

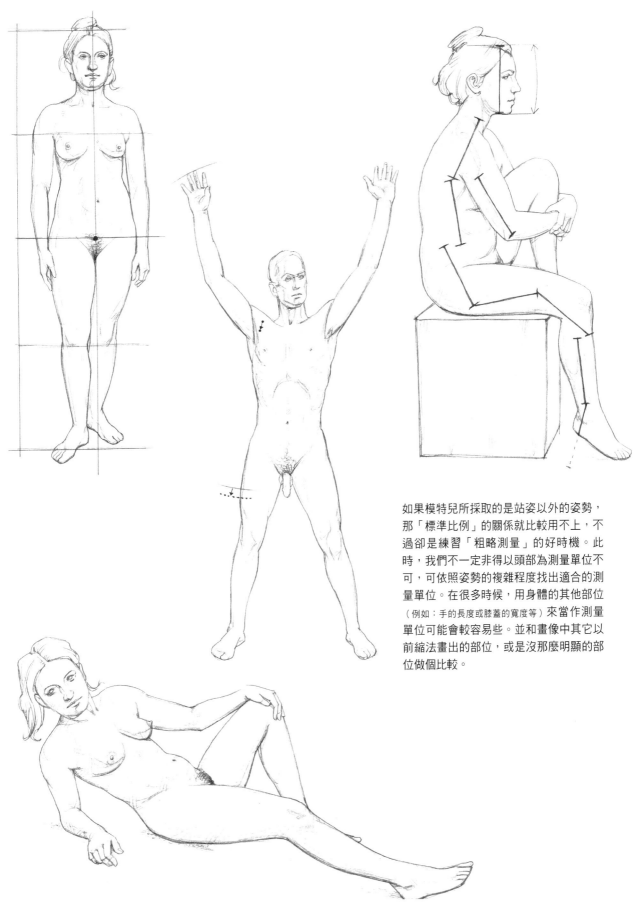

如果模特兒所採取的是站姿以外的姿勢，那「標準比例」的關係就比較用不上，不過卻是練習「粗略測量」的好時機。此時，我們不一定非得以頭部為測量單位不可，可依照姿勢的複雜程度找出適合的測量單位。在很多時候，用身體的其他部位（例如：手的長度或膝蓋的寬度等）來當作測量單位可能會較容易些。並和畫像中其它以前縮法畫出的部位，或是沒那麼明顯的部位做個比較。

外部結構：幾何化

「幾何化」的過程其實蠻抽象的。過程中，我們會將複雜的圖形（特別是那些身體組織）和簡單的幾何圖形（像是球體、立方體、圓柱體和金字塔等）做個近似。

首先，先選一個和我們所要描繪的部位最為相近的幾何圖形，雖然這只是個近似的圖形但卻可以幫助我們確認該部位的形狀、在空間的位置、內部所含元件的組合方式和其比例關係。「幾何化」對於正確表現出以前縮法（參考20頁）畫出的圖形功用特別大；因為在運用透視技巧時，簡單的幾何圖形要比複雜的圖形來得容易多了。這時如果能有個製作精良的木製人偶那就太好了。在繪畫時特別是在描繪裸體時，聯想到身體是具有「體積」的這件事是相當重要的；要畫出那些能展現出立體感的區域，而不是只畫出簡單的輪廓。幾何化同樣對正確瞭解和有效表現光線、陰影和反射所造成的效果也相當有用；這些效果當然可以被簡單地區分出來，如果你一開始就是以幾何圖形來做近似，並且將它們一一轉換成相似的身體形狀的話。

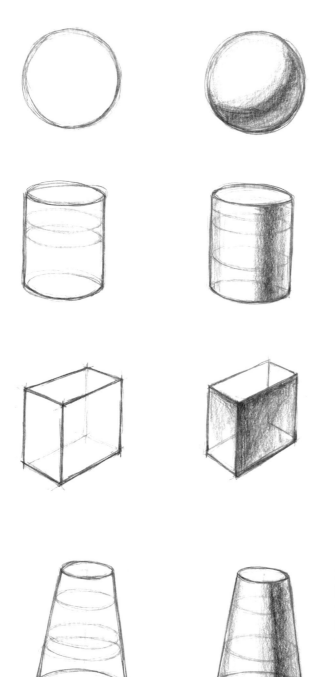

一條曲線也可以被想成有著各種角度的短線，這可表現出物體的體積感，讓物體具有更真實的厚度感和深度感。

為了有效表現出體積與表面的質感，我們可以想像一下在這個物體上有一系列的橫切面，而沿著這些橫切面圍繞著一連串的水平線。如果這個物體是透明的，那麼我們就可以加上那些會出現水平線但卻無法直接看到的區域，這樣一來立體感就出現了。雖然在人體中的不同高度的橫切面是相當複雜的，但運用的是相同的原理。

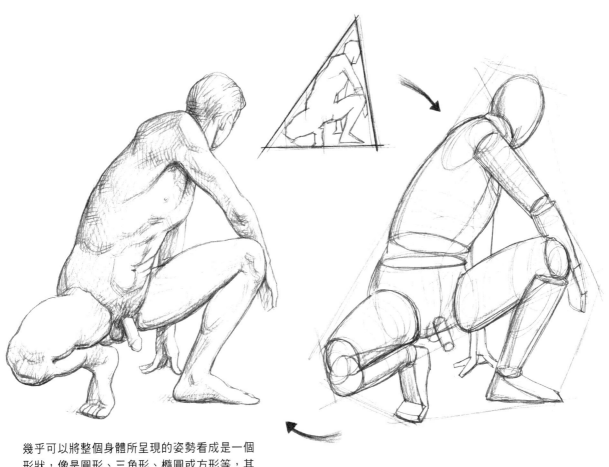

幾乎可以將整個身體所呈現的姿勢看成是一個
形狀，像是圓形、三角形、橢圓或方形等，其
邊線剛好可以包住整個身體。

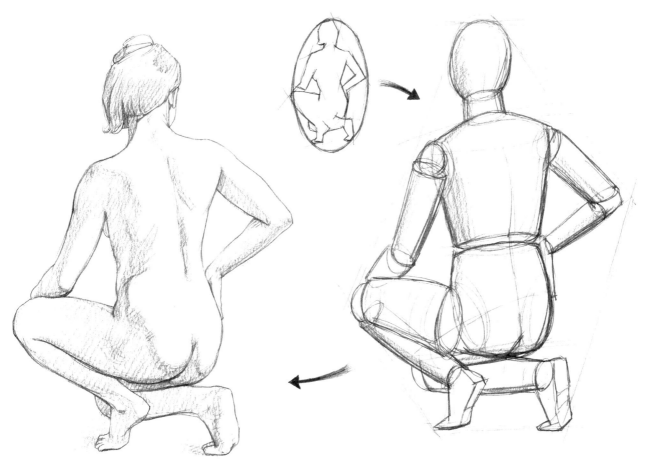

內部結構：解剖學

要想畫出正確的、令人信服的人體外觀，瞭解構成這些內部架構的組織的形狀、位置和功能（特別是那些和「動作」有關的骨骼、關節和肌肉）就變得非常重要。解剖學雖然算是一門理性的科學，但畫家卻對它十分感興趣，不只是因為文化上、歷史上或是理性上的原因，更因為它能提升畫家在人體描繪上的技巧。簡而言之，我們應將解剖學視為一種輔助工具，一種瞭解自我、瞭解身體以及增進繪畫功力的一種工具。這些完整的科學知識的確可以讓我們更加瞭解我們的身體，但是相較於「仔細觀察」所能獲得的訊息，這些解剖學知識就只能排第二位了。

關於解剖學對於素描的重要性已經描述的太多了，在這裡僅就重點簡短說明，並請你仔細體察。

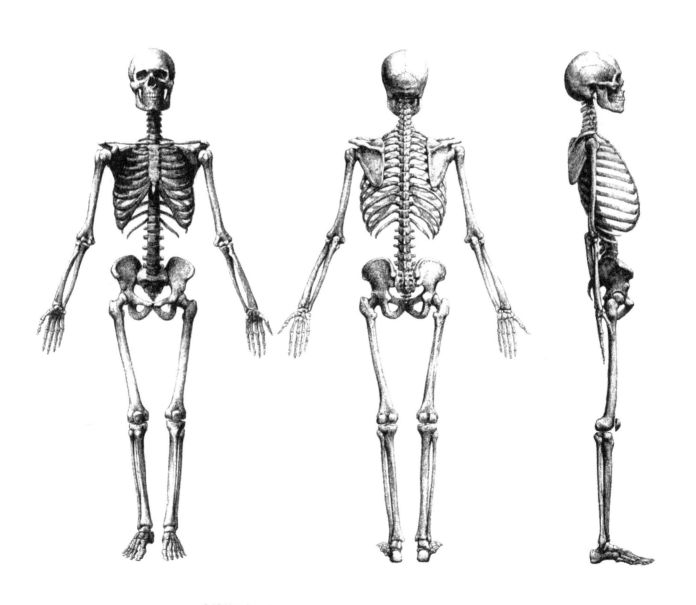

人體的骨架是身體中用來承重的組織，由超過600根以上的骨頭所組成，並藉由關節互相連結。 顱骨、脊椎骨、胸腔和骨盆構成人體的中軸骨骼；上、下肢、鎖骨和肩胛則構成附肢骨骼。

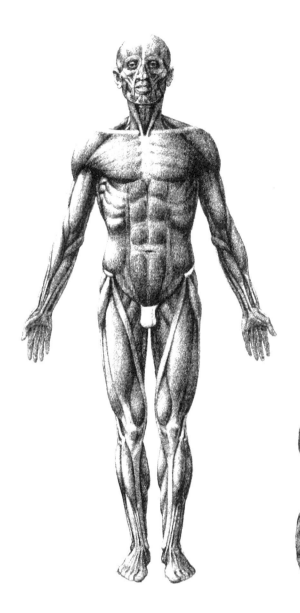

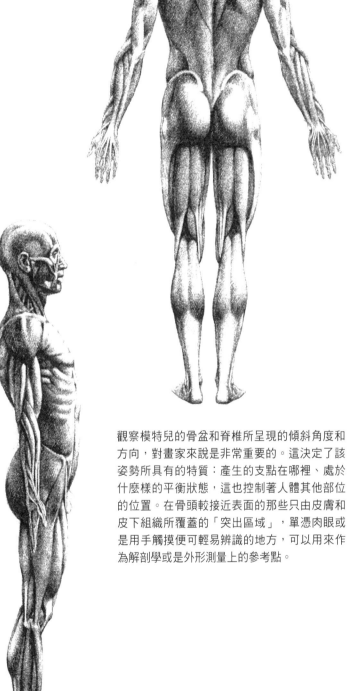

人體之所以能行動自如全仰賴骨骼肌的運作。
當骨骼肌收縮時，藉由肌腱的連結來使骨頭產
生運動，使身體做出各種動作和姿勢。肌肉會
以各種方式變短、伸長、改變形狀或是改變厚
度，這完全取決於所進行的動作。肌肉表層（這
部份是畫家最感興趣的）的形狀，無論它是處於放鬆
或是收縮的狀態，對於人體的外觀都有著莫大
的影響。

觀察模特兒的骨盆和脊椎所呈現的傾斜角度和
方向，對畫家來說是非常重要的。這決定了該
姿勢所具有的特質：產生的支點在哪裡、處於
什麼樣的平衡狀態，這也控制著人體其他部位
的位置。在骨頭較接近表面的那些只由皮膚和
皮下組織所覆蓋的「突出區域」，單憑肉眼或
是用手觸摸便可輕易辨識的地方，可以用來作
為解剖學或是外形測量上的參考點。

對稱與非對稱

　　雖然對稱的概念（該名稱最初的意思為「正確比例」）和均衡有著密不可分的關連，不過均衡卻不一定要在對稱的結構下才能存在。對稱可以是從中心對稱，也可以是軸對稱。而所謂的軸對稱就是指一個物體在一個給定的平面上會出現鏡像，這是有機體最常出現的型式，當然，人體的構造也是如此。無論我們是從正面還是背面來觀察直立的人體（解剖學姿勢），我們都可以發現有個隱形的垂直平面可以將身體分為兩半，且左、右二邊互相對稱，儘管兩邊並不是完全一模一樣。不過如果從側面來觀察的話，那麼不管是前半部還是後半部就完全看不到對稱的影子了。「對稱」和

　　「均衡」並不是單純因為重力這個物理概念而連結在一起的，更因為「視覺感受」而變得密不可分，特別是在視覺重量和方向性上。所謂的「視覺重量」取決於各元素（位置、距離、顏色、色調或質地等）在畫面中所安排的組成方式。而所謂的方向性（也就是沿著方向線來排列各元素）能產生一種動態的對稱型式或是非對稱形式，來承載張力或均衡。

　　我們常會將「對稱」視為是不能改變、穩定或是靜止，所以在人物素描中鮮少見到；反而比較偏好「非對稱」的結構，這樣才能顯現出移動和動態的張力。

　　在決定要讓模特兒擺出什麼姿勢前，也許可以先做些「抽象性」實驗。以對稱和非對稱的呈現方式，來比較一下在形體上或色調上經過簡化的部位所呈現的效果。在描繪前先分析一下對稱性將有助於素描的進行；不過當我們想進行雕塑時，卻得先設定好實際的重量。

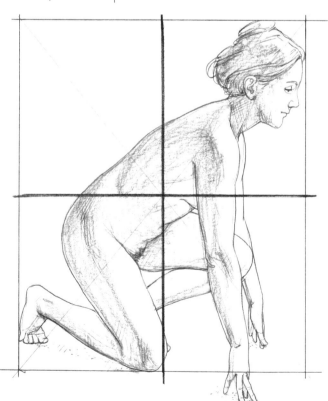

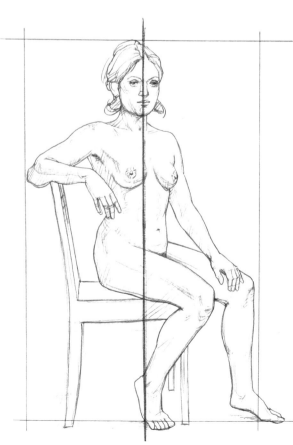

一條垂直於畫作中心的直線，就能幫助我們分辨出對稱的程度，不是單一的身體元素而是包含它們的整個區域的對稱程度。在這兩幅圖中，右半部被人體所佔據的範圍有絕大多數的比例被左半部身體所佔據的範圍給抵銷。這種判斷方式也適用於以斜角或水平來分割整個畫面。

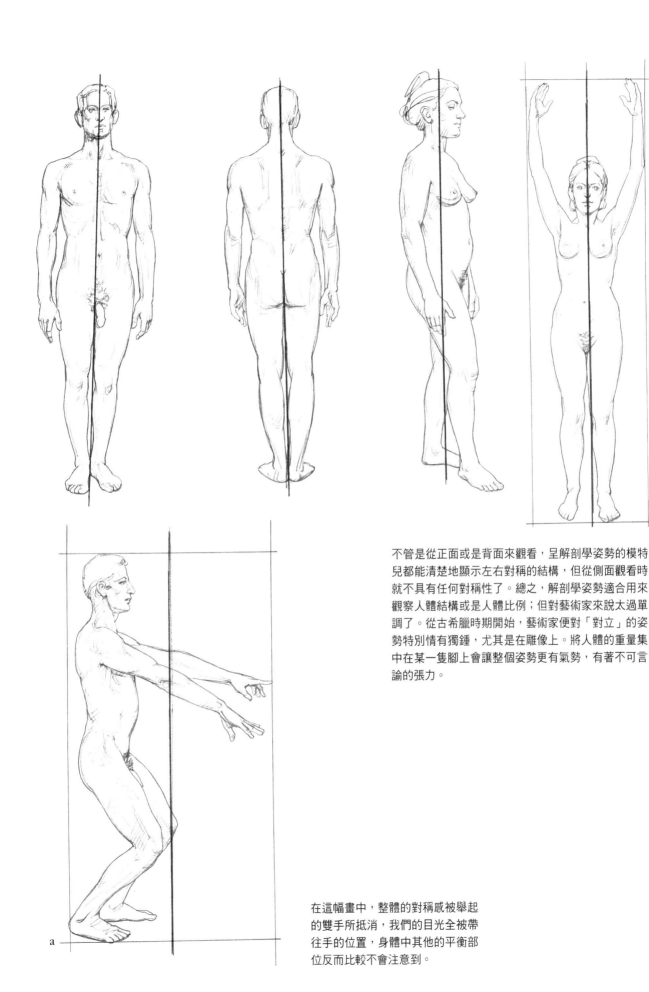

不管是從正面或是背面來觀看，呈解剖學姿勢的模特兒都能清楚地顯示左右對稱的結構，但從側面觀看時就不具有任何對稱性了。總之，解剖學姿勢適合用來觀察人體結構或是人體比例；但對藝術家來說太過單調了。從古希臘時期開始，藝術家便對「對立」的姿勢特別情有獨鍾，尤其是在雕像上。將人體的重量集中在某一隻腳上會讓整個姿勢更有氣勢，有著不可言諭的張力。

在這幅畫中，整體的對稱感被舉起的雙手所抵消，我們的目光全被帶往手的位置，身體中其他的平衡部位反而比較不會注意到。

均衡與平衡

不管是從物理還是從力學的角度，談到均衡（equlibrium）就會讓人聯想到重心，也就是物體重量的集中處。其實人體無時無刻都承受著不同的力量（重力、摩擦力等），這些力量如果能相互抵消彼此平衡（Balance），就會出現「均衡」的狀態。在沒有外力的輔助之下，為了維持均衡，身體會不斷地自我調整，重力也會落在二腳所構成的平面裡。舉例來說，當人體呈站立姿勢時，人體的支撐區會是整個雙腳以及雙腳間所涵蓋的範圍。不論是靜止站立或是快速移動，唯有平衡才讓我們不至於跌倒。顯而易見的，當大面積的部位處於平穩狀態時（例如坐著或躺下時），對平

衡的依賴才會減少。人體各個部位（頭部、軀幹和下肢等）都有它們自己的重心，將其垂直的一個個疊起來就成了一條像是斷成好幾節的線，線的角度從前到後各有不同。人體的脊椎既堅實又富有彈性，並固定於骨盆；是身體用來取得平衡的主要部位，也是繪畫中最令人感到有趣的部位。要想確認畫中人物的平衡狀態是否和實際的模特兒相符，通常只需找出大致的重心位置（從肚臍下方），並從該點向地面畫出一條重力線，如果該重力線落在支撐區的範圍內那麼就表示身體是處於平衡狀態；如果落在支撐區外那就表示身體並未平衡，或是想藉由移動其他的部位來獲得平衡。

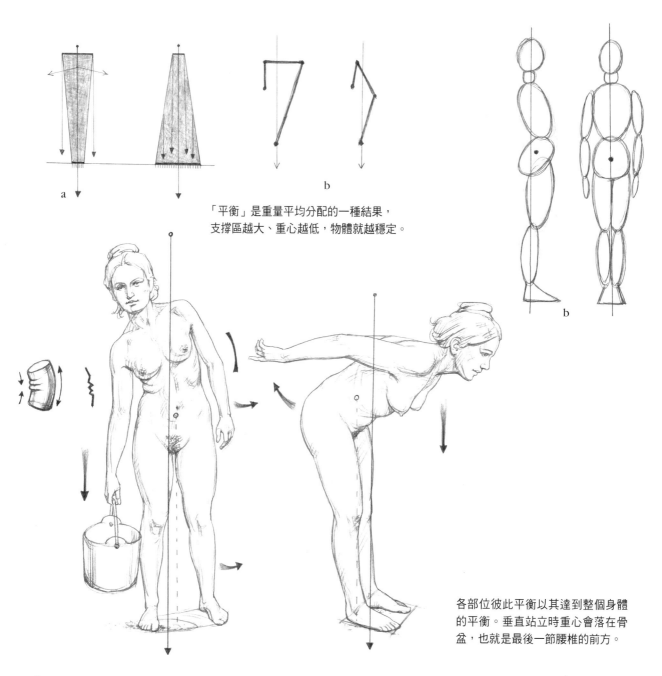

「平衡」是重量平均分配的一種結果，支撐區越大、重心越低，物體就越穩定。

各部位彼此平衡以其達到整個身體的平衡。垂直站立時重心會落在骨盆，也就是最後一節腰椎的前方。

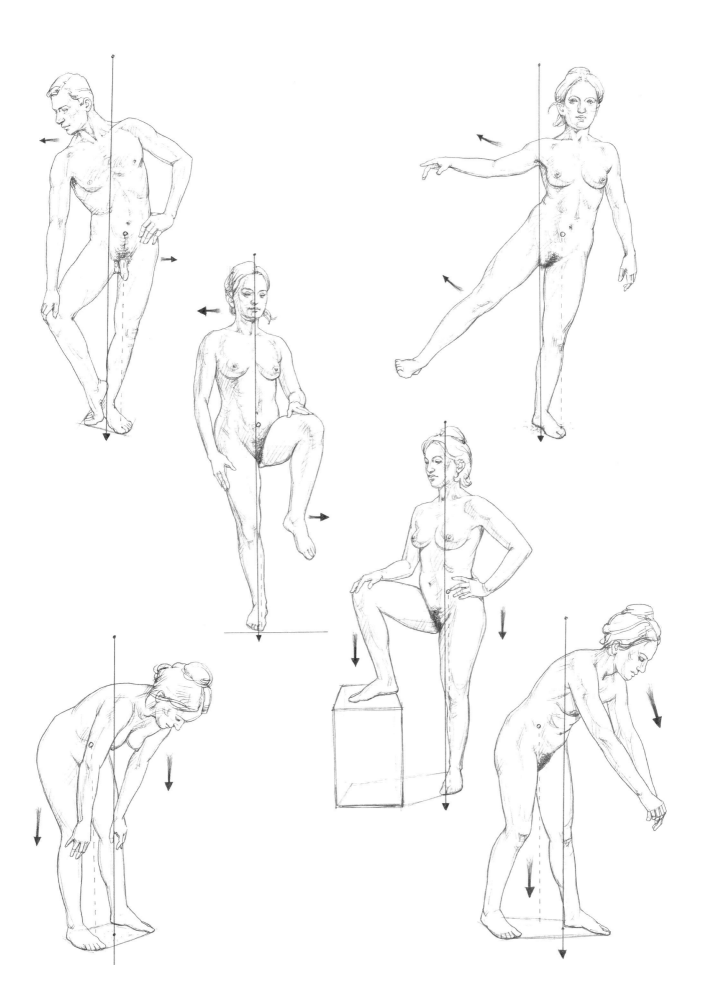

透視與前縮法

所謂的透視是一種在平面上用來表現景深的一種繪畫技巧，藉由縮小物體的大小來呈現因為距離所產生的模糊感（線性透視）。而描繪人體時主要是透過成角（或斜角）透視，也就是有兩個朝水平底端延伸的消失點。我們可以把身體想像成一個封在盒子裡的物體，這樣或許比較容易掌握透視的角度；而且只要藉由幾個「直覺」上的透視觀念就可以得到初步的推估。

如果我們總是以前縮法來表現人體的話，某程度看來會有一點無趣。所謂的前縮法就是種以傾斜角度所看到的透視效果，也就是當整個繪畫主體全都在一個水平平面上，但這個水平平面卻沒有和投射平面平行，這時繪畫主體的各部位的比例會因這二個平面之間的角度而有所改變，或是某部份會和其它部位重疊。

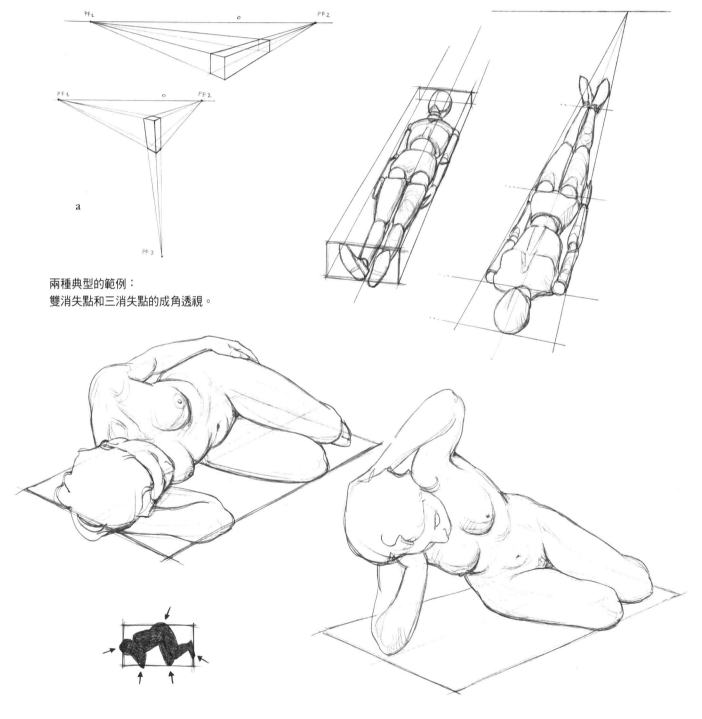

兩種典型的範例：
雙消失點和三消失點的成角透視。

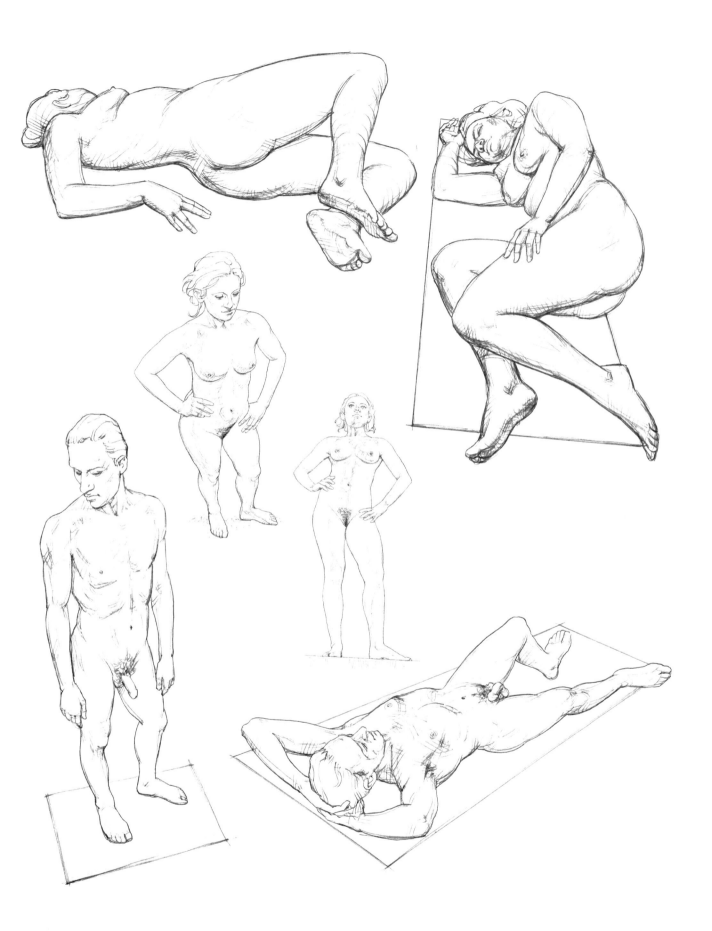

為了掌握人體的透視效果，有時可以讓模特兒躺在一些簡單的幾何圖形上（像是方形、矩形等），這樣一來很容易就可以進入透視的世界。因此，我們經常會使用地毯、報紙、包裝紙、桌面或是墊子來當作輔助工具。

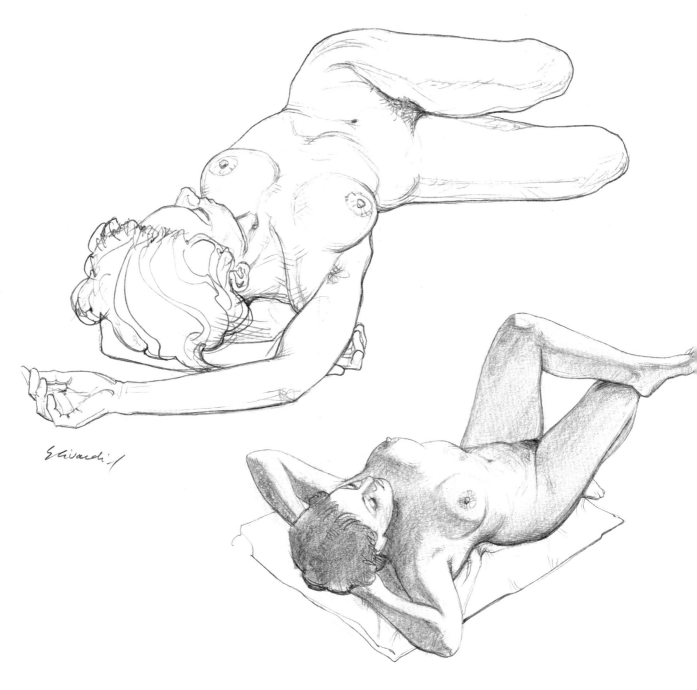

在觀察一個以前縮法來呈現的圖像時，
必須考慮以下兩點：
● 畫中的物體大小和實際的尺寸有著很
　大的差異，特別是那些最近的和最遠
　的部位；必須仔細地調整這些部位，
　以免在畫中出現詭異的效果。
● 想取得這些比例的變化關係有一定的
　難度，所以從實際的量測上來作推論
　會是個比較好的方式。此時，我們可
　以選擇一個適當的基準點，例如身體
　上的明顯突出處，將它和形狀、大小
　都已經改變的部位作比較。

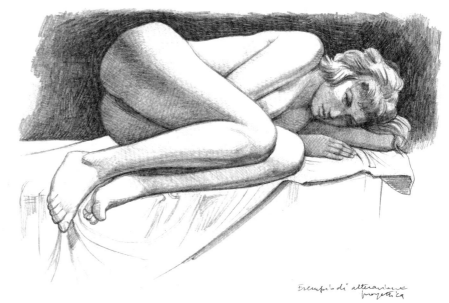

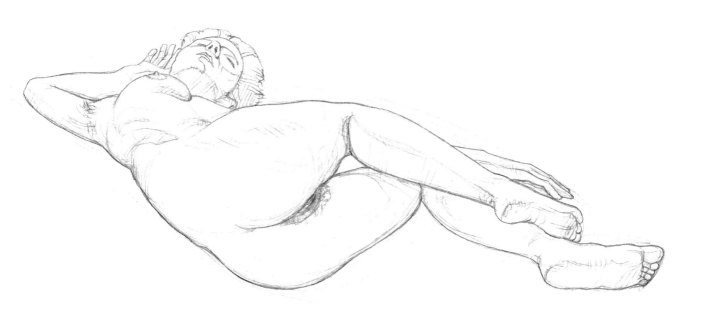

為了表現出漸遠的效果，可以在描繪時將部份的身體部位重疊在一起，距離比較近的就畫的越清晰、越多細節；越遠的就越模糊。有點像是以空氣透視法（Aerial perspective）來呈現人體的兩端。此時，身體部位的圓潤感和體積感不只可以透過適度的「幾何化」來呈現，還能藉由一系列淡淡的水平線（請參考12頁）來加強其效果。

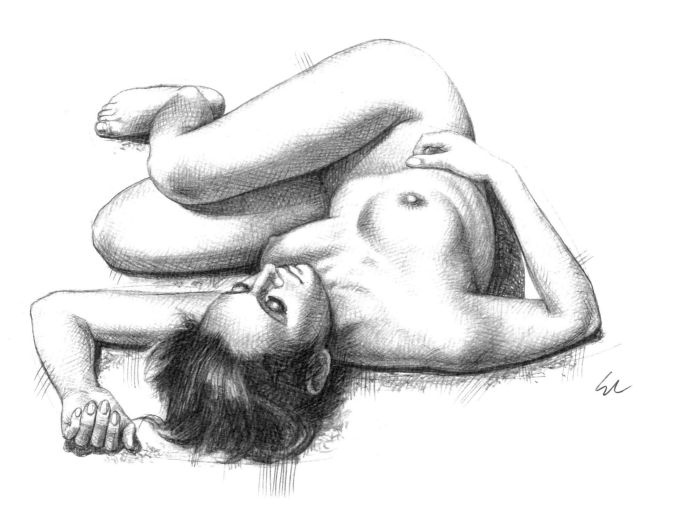

光線和陰影

　　就像其他被光線照到的物體一樣，光線藉由產生相應的陰影來投射出模特兒的身形。關於光源我們知道有自然光源（陽光）和人造光源之分，光線從各種不同角度以不同的強度或聚焦方式（直射、擴散、強或柔和等）照射到物體上，所產生的陰影其形狀和方向正好顯示出光源的位置及強度。也就是說，光線和陰影不僅是表現物體立體效果使其對比鮮明的重要元素，更是傳達物體厚度感、體積感和空間感不可或缺的要角。

　　在素描作品中，主要是透過明暗對比來呈現光線和陰影的效果；也就是在最亮和最暗的色調之間分出一系列的中間色調，藉由這些中間色調來表現光影的變化。以下是在裸體素描時必須注意的重點：

● 選擇單一且強度中等的光源，並讓光線以擴散的方式投射在模特兒身上。

● 取得中間色調，並找出模特兒身上光線最強和陰影最深的地方，以決定色調中最濃和最淡的程度。

● 特別注意那些區隔受光面和陰影的線條，以及那些反射光和投射陰影。

● 掌控好模特兒身上和周圍環境的明暗分布。如果這些亮區和暗區彼此之間交錯或是形成對比，那麼就能透過視覺重量的變化來加強畫面的效果。

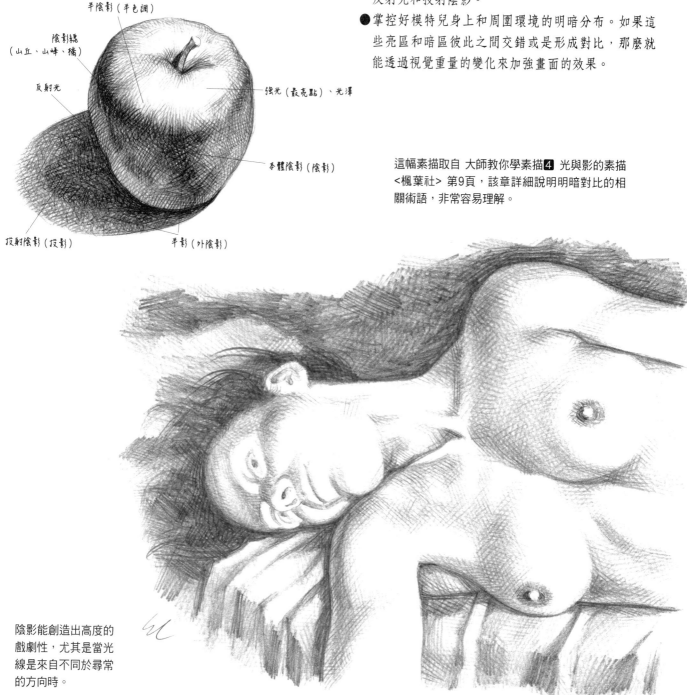

半陰影（半色調）

陰影緣
（山丘、山峰、稜）

反射光

強光（最亮點）、光澤

本體陰影（陰影）

投射陰影（投影）

半影（外陰影）

這幅素描取自 大師教你學素描４ 光與影的素描
<楓葉社> 第9頁，該章詳細說明明暗對比的相關術語，非常容易理解。

陰影能創造出高度的戲劇性，尤其是當光線是來自不同於尋常的方向時。

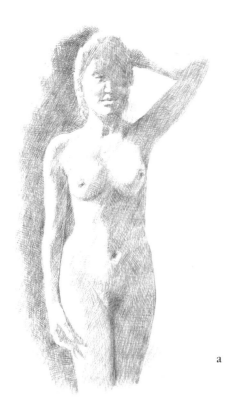

a

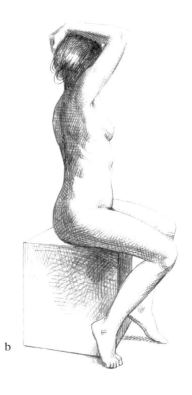

b

a. 當模特兒身處於二種不同狀況時會出現各種不同的效果，
　　但模特兒的姿勢和光源的方線都維持不變。
b. 不同的對比效果，和背景的色調作一比較。
c. 擴散且柔弱的光線與直射的強光所呈現的不同的效果。

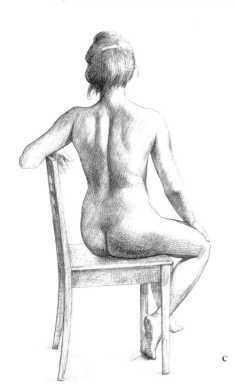

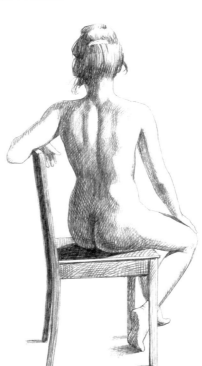

c

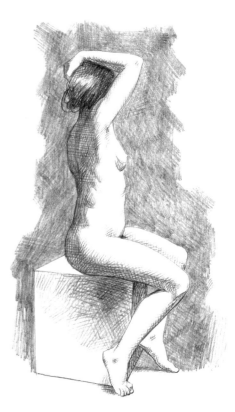

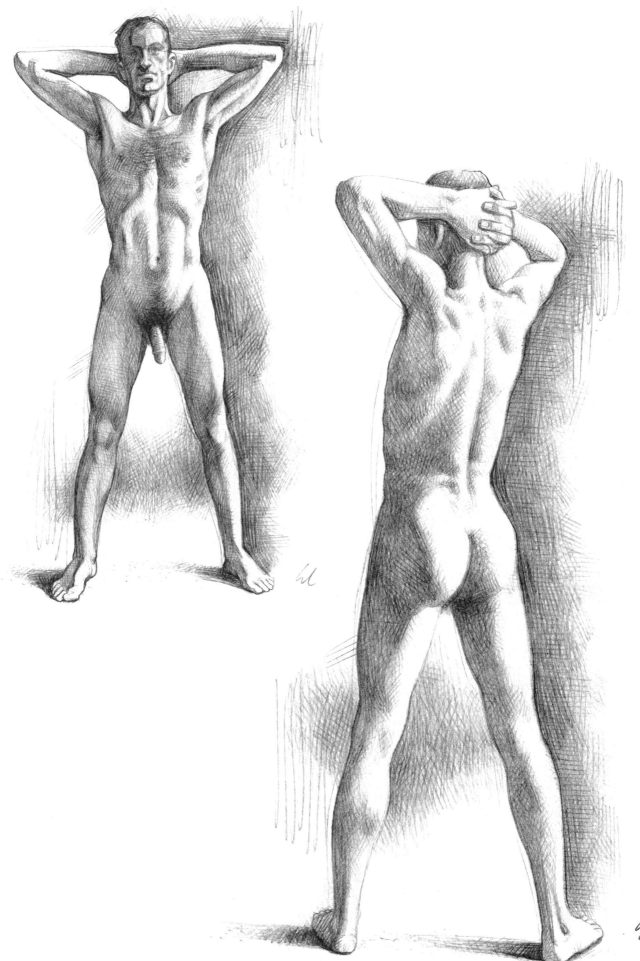

26

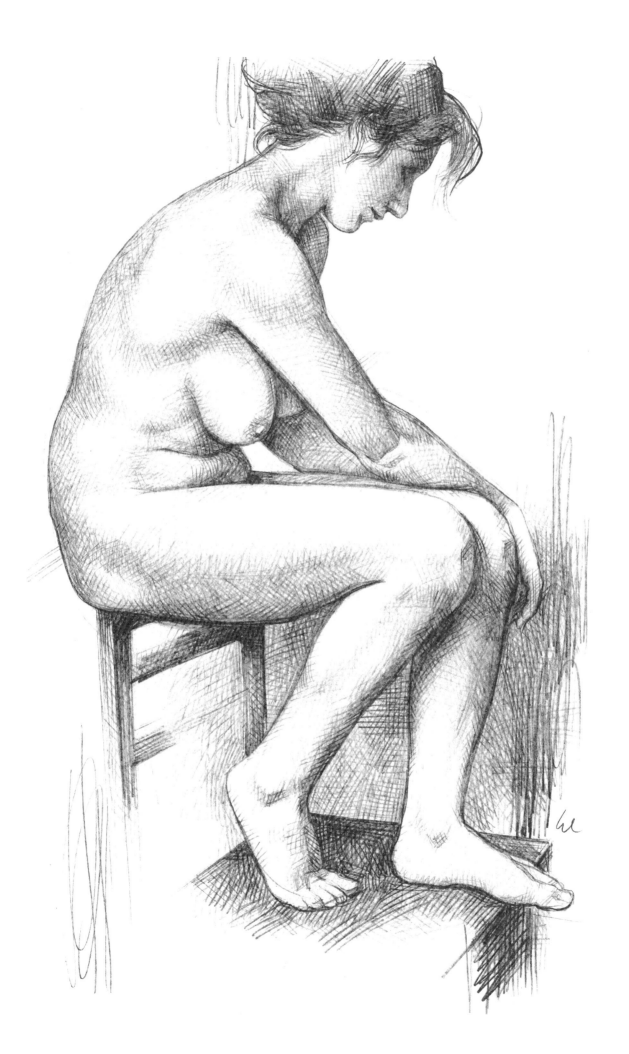

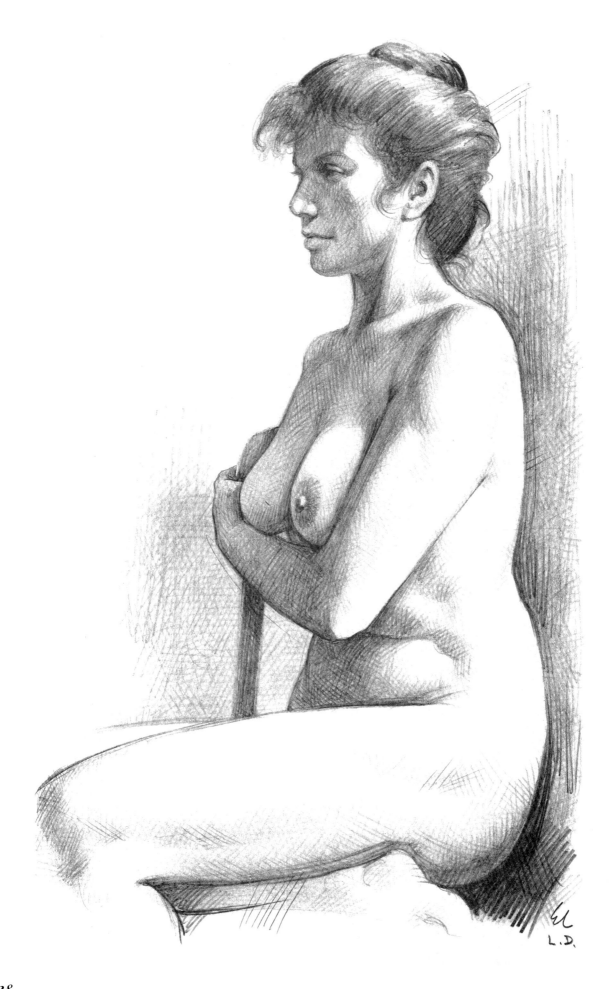

L.D.

28

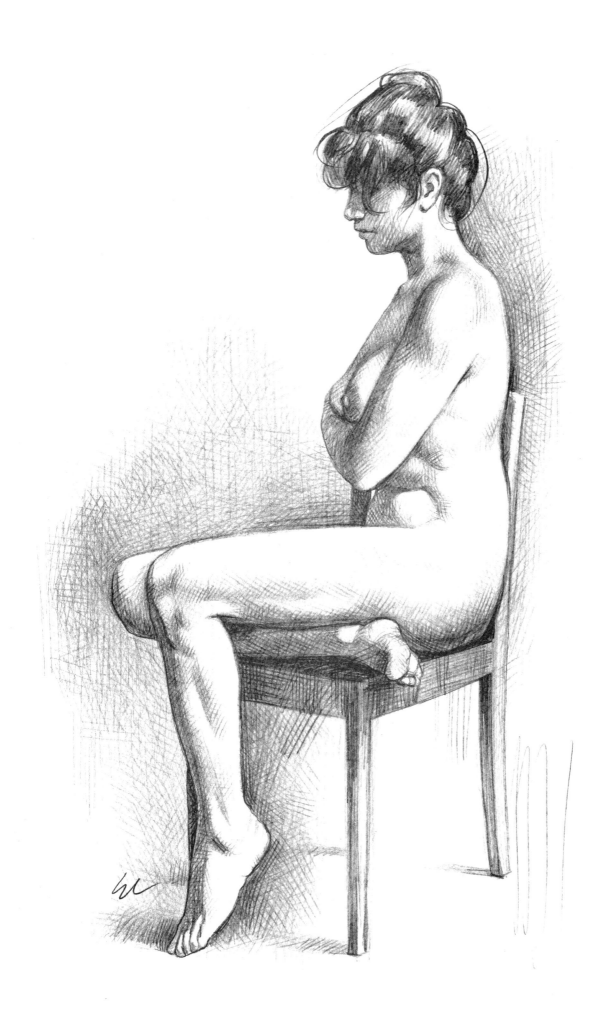

姿勢和視角的選擇

除了個人喜好之外，我們還可以根據素描的目的和當時的氣氛來為模特兒設計合適的姿勢；例如，也許我們想要畫幅速寫、想畫出細節、想強調輪廓、明暗對比、手勢或是人體的特徵等。但通常情感最豐富的都是那些由模特兒自行擺出的姿勢，無論是有心的或是無意的。不過，有些姿勢倒是比較適合由男性來呈現，有些則適合女性。在很多情況下人體的側面較能表達出「移動」的感覺，正面（或背面）則較適合用來表現各部位的均衡狀態，以及為了維持均衡狀態所產生的張力。儘管如此，素描時讓模特兒轉幾圈，以不同的視角來觀看模特兒，找出最適合模特兒的、最有用的，或是最性感的姿勢，這也算是件蠻有趣的事。不同於尋常的透視手法往往能製造出獨特且深具魅力的效果，因此在作畫時可以讓模特兒站在高處，或是你也可以站在隆起處或是坐在地板上來作畫。

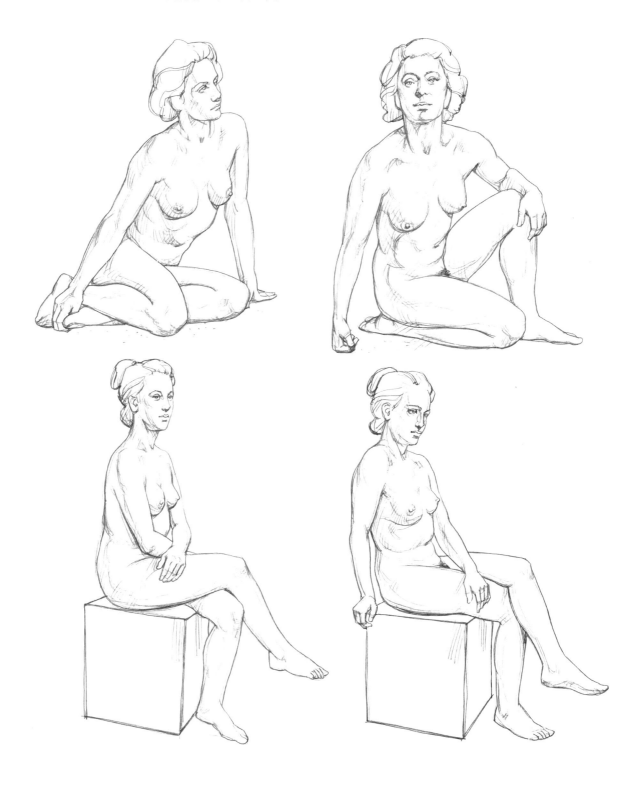

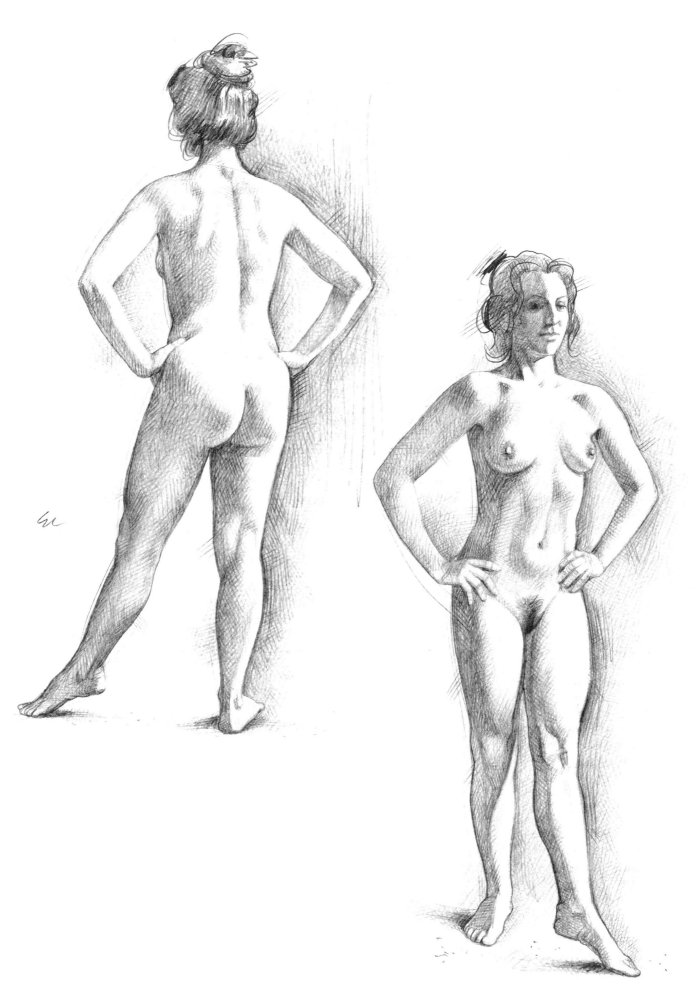

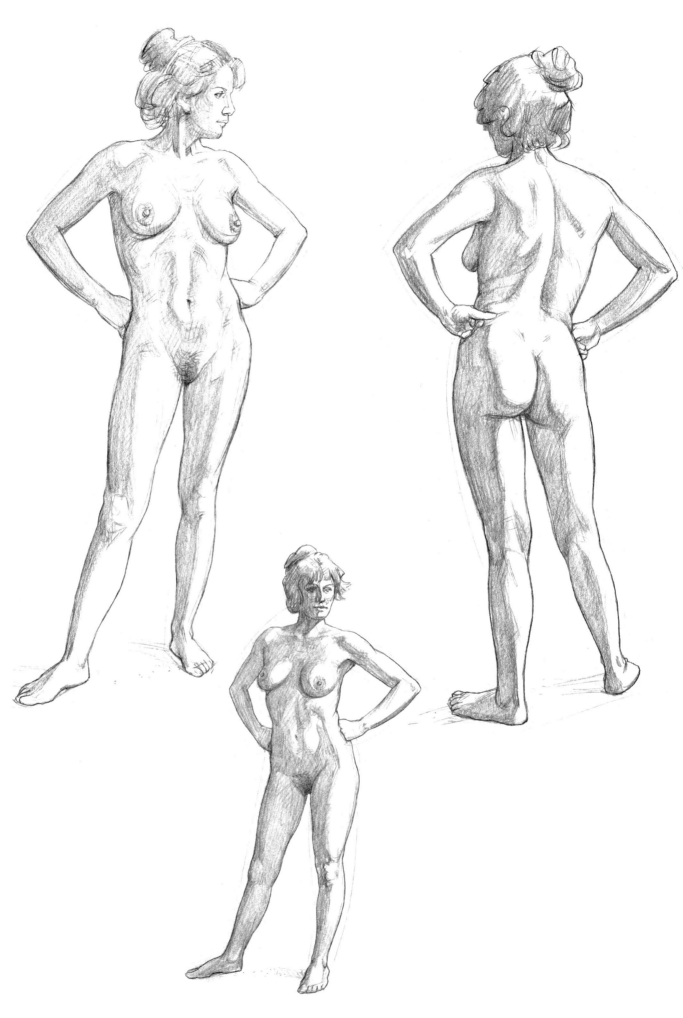

32

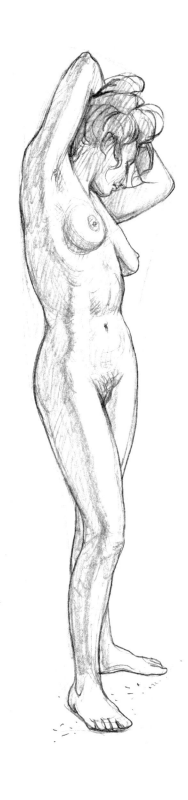

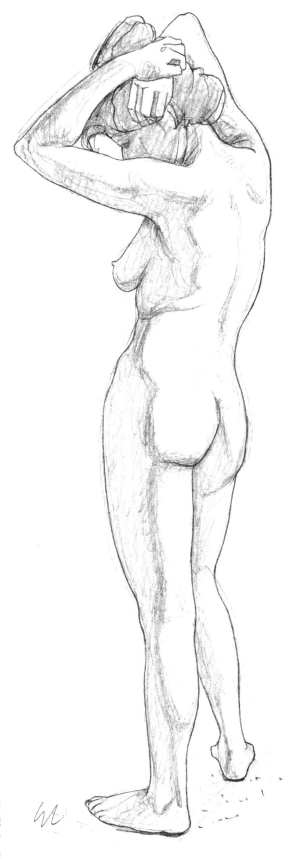

以不同的視角來觀察同一個姿勢是雕刻家的基本工作，這點對畫
家來說也同樣重要，這不但可以滿足我們對於人體的好奇，還能
將其轉換成如實且意義深遠的畫作。從某些方面來看人體是相當
迷人的，像是從解剖學的觀點來看，但這裡指的不是那些身體的
構成結構和難以理解的怪異符號，而是只要稍微移轉一下觀點就
可以發現的驚艷景象。關於這點我們的看法是（當然！是非常主觀的）
經由生活經驗、文化，還有不斷地進行現場人體素描練習的焠煉
後所呈現的個人品味。

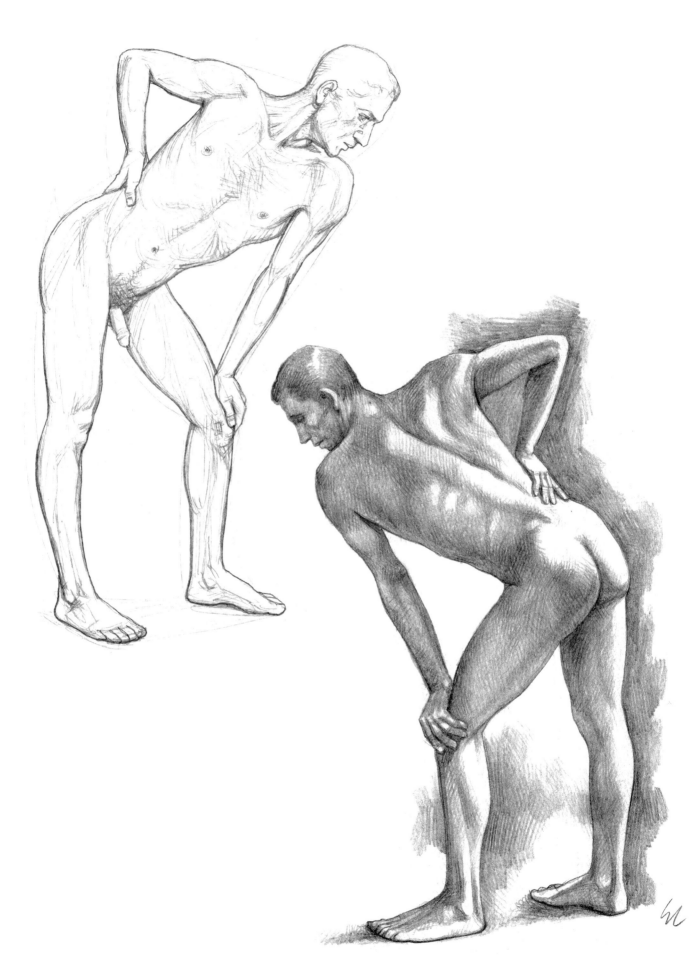

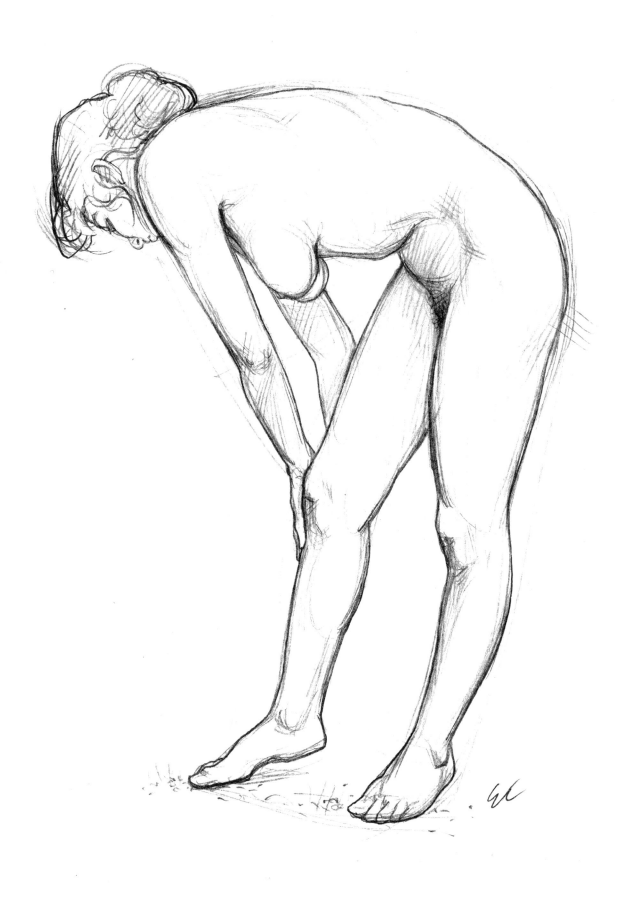

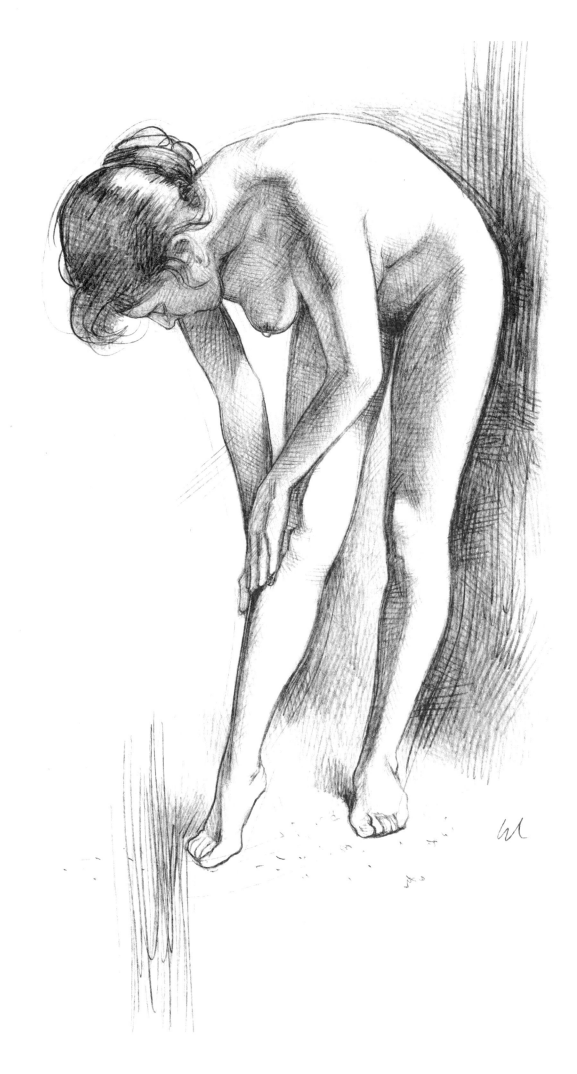

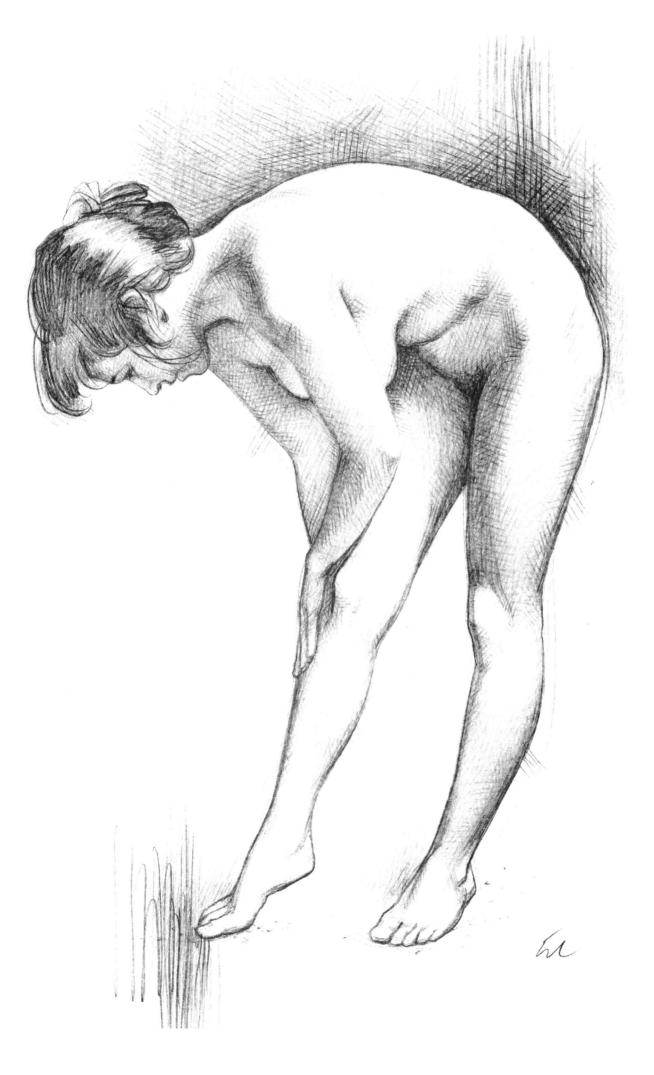

線條與色調

　　線條常被用來呈現形狀或形體（在此以人體為主）的主要特質。線條畫是種最具綜合性的描繪方式，在挑出物體的形狀和輪廓後，直接以線條來詮釋。其實線條是個抽象的概念，一種用來區分界限的慣例（在人體表面、陰影、空間或結構上）。一條簡單的線條也會因為描繪的方式（中斷、連續或是上下起伏等）而深具意義，或是有著豐富的情感。當我們只用線條來勾勒人體時，它會讓你不由自主地將焦點放在形體的邊界上和最適合用來表現它的筆觸上，而忽略那些表面上的次要細節。不過，單純的線條圖很難有效地呈現出所要營造的空間感和人體的體積感。因此，要想有效地形塑出形體，就必須用到色調以及明暗對比的概念，這也意味著即將出現具有漸層效果的陰影。為了達到這個目的，在繪畫的一開始時就找出模特兒身上最重要的色調，立刻就畫在整個圖像上（不是僅在個別的部位上），而且要把色調的範圍限制在一定的範圍內，例如淺色調（光線最強處）、中間調和深色調（陰影最暗處）。

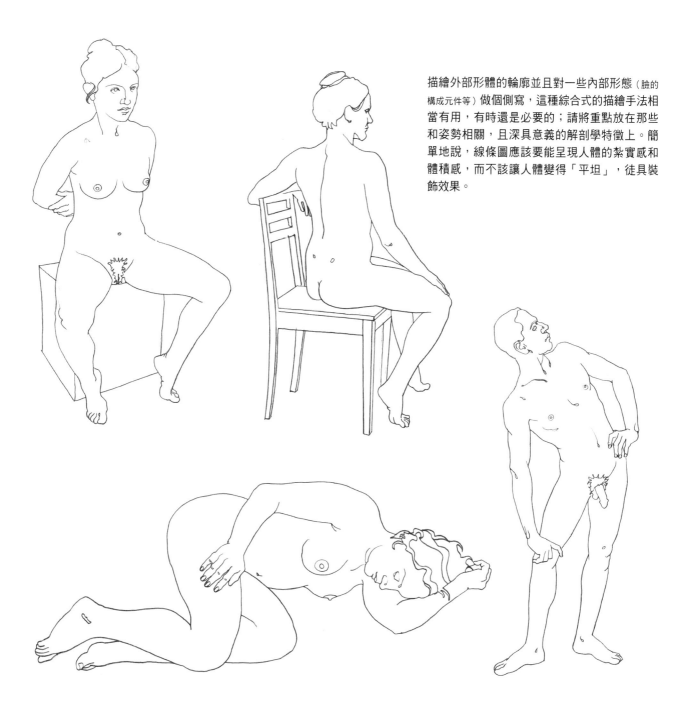

描繪外部形體的輪廓並且對一些內部形態（臉的構成元件等）做個側寫，這種綜合式的描繪手法相當有用，有時還是必要的；請將重點放在那些和姿勢相關，且深具意義的解剖學特徵上。簡單地說，線條圖應該要能呈現人體的紮實感和體積感，而不該讓人體變得「平坦」，徒具裝飾效果。

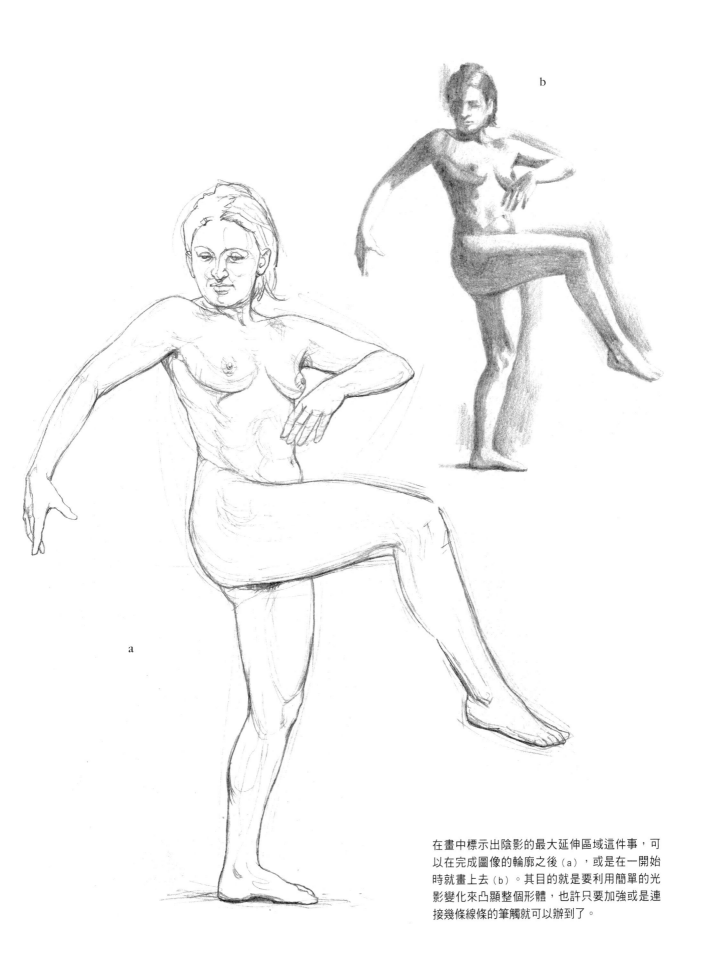

在畫中標示出陰影的最大延伸區域這件事,可
以在完成圖像的輪廓之後(a),或是在一開始
時就畫上去(b)。其目的就是要利用簡單的光
影變化來凸顯整個形體,也許只要加強或是連
接幾條線條的筆觸就可以辦到了。

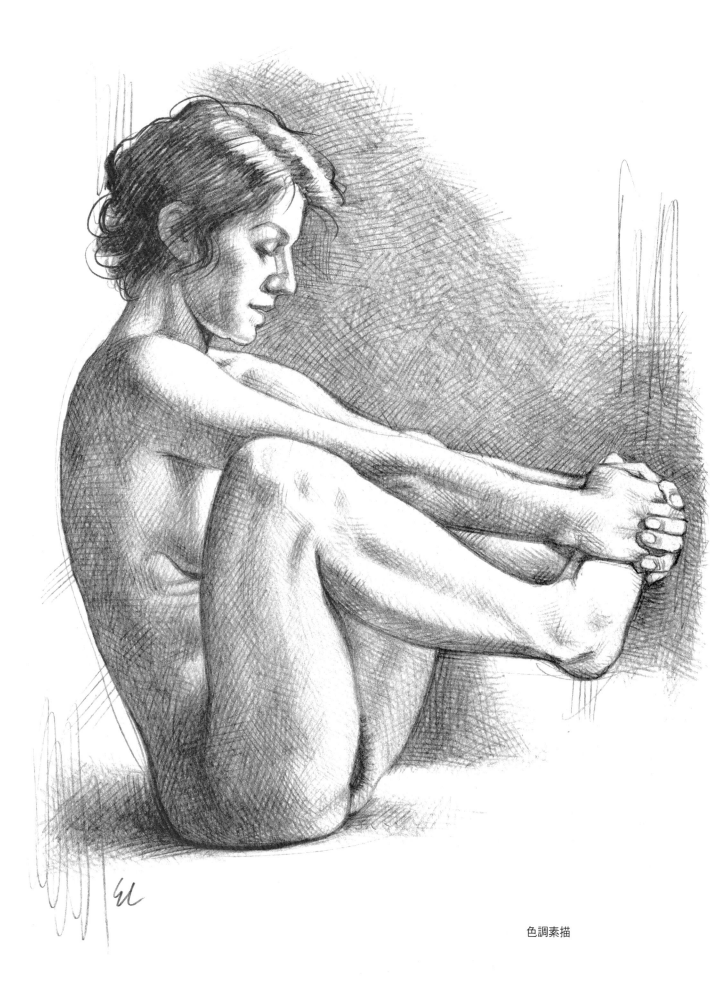

色調素描

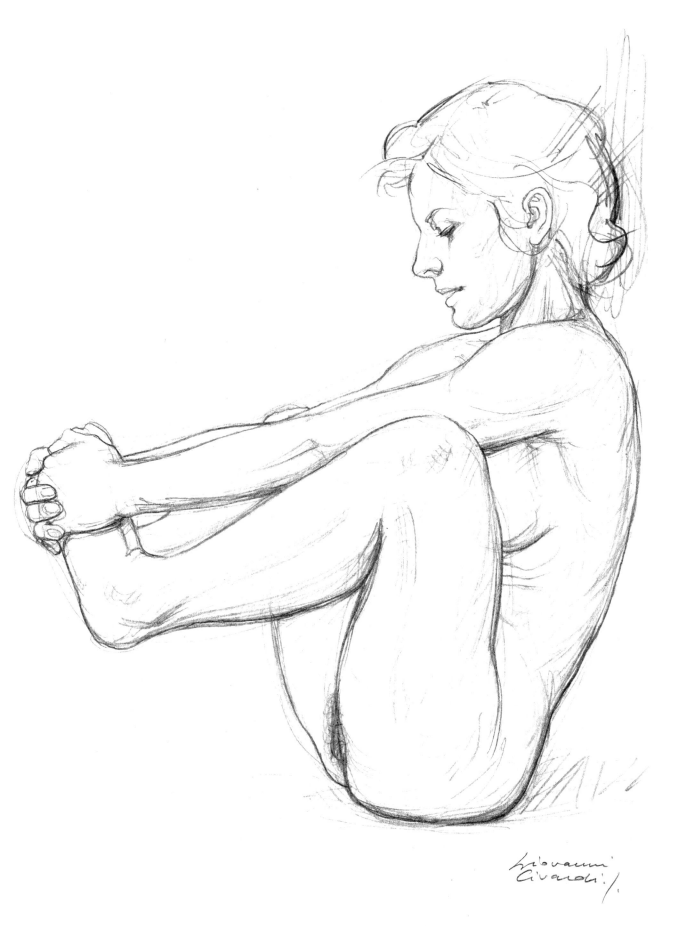

線條素描
藉由陰影（利用其不同的色調）來製造人體的空間感和體積感。
可以自由調配這兩頁所呈現的極端畫法（單純的線條素描法和單純
的色調素描法）的比例。

律動

　　線條的進展可以被改變，或是在每隔一個固定距離就被阻斷，以便造成一種動態感。而所謂的律動指的就是一種間歇性的重複狀態，在自然界中極為常見，也可在人體中發現，像是：一小段曲線和一大段曲線交互出現，一個凸面接著一個凹面……等等。找出身體各部位中交替出現的線條彼此之間的比例關係，是件非常有趣且極為有用的事；那可以呈現出畫面的節奏感、線條或是樣式的流動感。而形狀上的改變或是

方向上的交替變換更消除了單調乏味且千篇一律的視覺感。即便是幾個部位上的結構軸線（如果它們有個主要方向的話）也能表現出「力」的感覺，而這「力」隱藏著平衡、張力或是動態效果。總而言之，律動不只出現在線條中，在素描、油畫或是雕塑中也都藏有律動，像是：色調、顏色、體積和畫面上有著「視覺重量」的元素的配置。

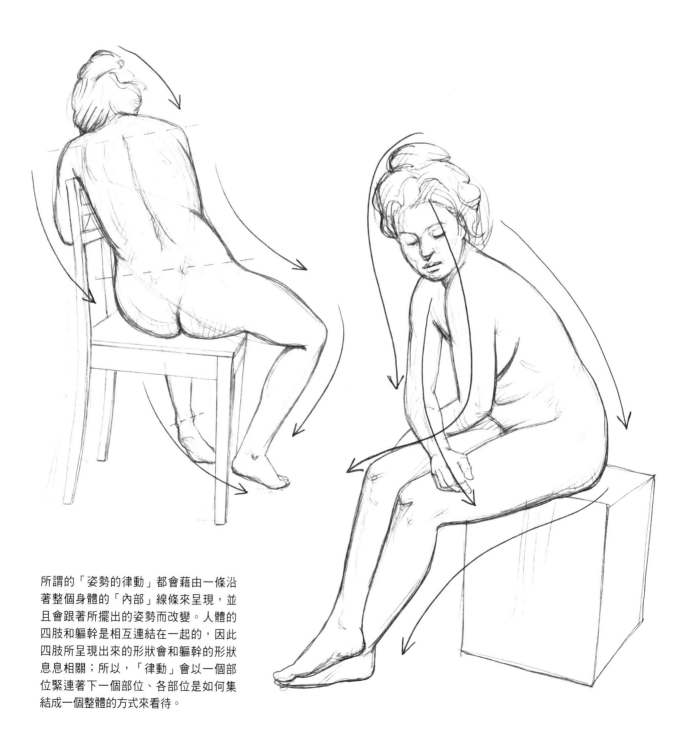

所謂的「姿勢的律動」都會藉由一條沿著整個身體的「內部」線條來呈現，並且會跟著所擺出的姿勢而改變。人體的四肢和軀幹是相互連結在一起的，因此四肢所呈現出來的形狀會和軀幹的形狀息息相關；所以，「律動」會以一個部位緊連著下一個部位、各部位是如何集結成一個整體的方式來看待。

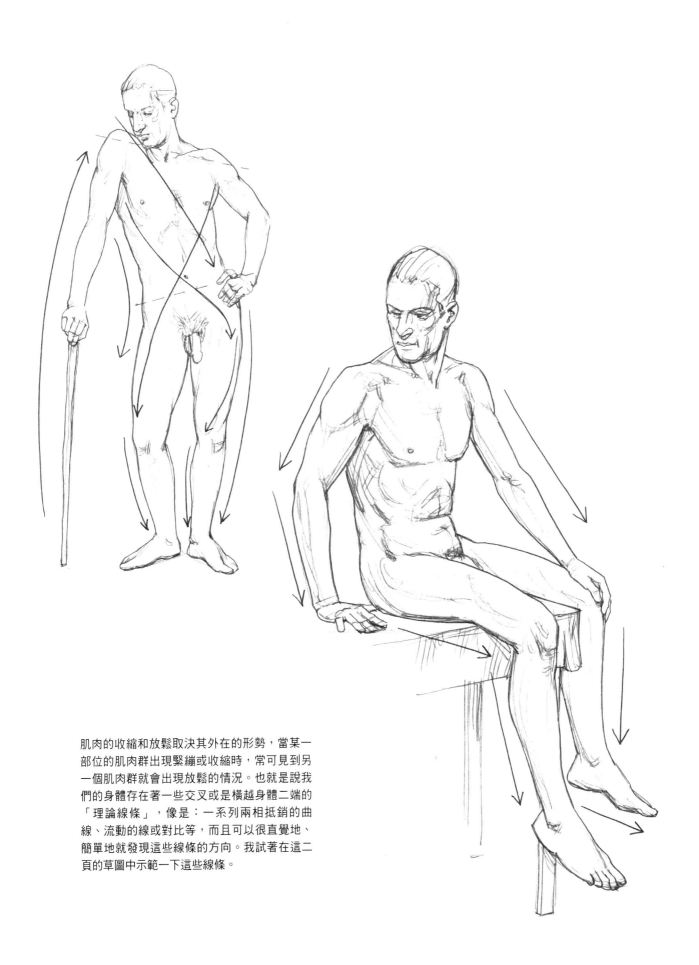

肌肉的收縮和放鬆取決其外在的形勢,當某一
部位的肌肉群出現緊繃或收縮時,常可見到另
一個肌肉群就會出現放鬆的情況。也就是說我
們的身體存在著一些交叉或是橫越身體二端的
「理論線條」,像是:一系列兩相抵銷的曲
線、流動的線或對比等,而且可以很直覺地、
簡單地就發現這些線條的方向。我試著在這二
頁的草圖中示範一下這些線條。

重力

　　重力使得所有的物體呈現往下掉落的姿態，也可以說是以物體的重心位置來產生作用的。人體的重心高於身體的底部，這樣的結構對於身體的平衡有著極大的影響。人體的外觀是取決於一個還算堅硬的支撐結構——骨架；以及具有各種厚度的組織，又稱為軟組織，例如：皮膚、肌肉和脂肪等。重力本身並不會改變骨頭的形狀，重力只會讓各個骨頭調整其平衡點來回應所做出的動作。但無論如何，這的確會改變軟組織的形狀，這也是一經觀察就可以發現的事。在女性身體上這種變化也許更為明顯，像是：頭髮、胸部或腹部等。這些部位會呈現擠壓、擴散、拉長或是沈入軀幹的狀態，完全取決於模特兒是仰臥、俯臥、側躺，還是站著，或甚至倒立。這些軟組織會依據支持物的形狀和所接觸到的其它身體部位來作調整，其調整的幅度會和支持物的堅固程度，以及這些軟組織所受到的擠壓度有關。

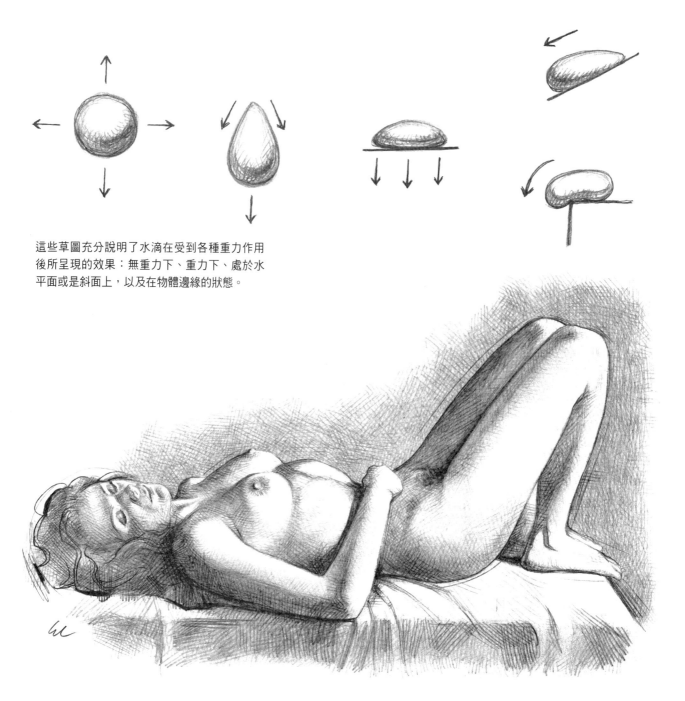

這些草圖充分說明了水滴在受到各種重力作用後所呈現的效果：無重力下、重力下、處於水平面或是斜面上，以及在物體邊緣的狀態。

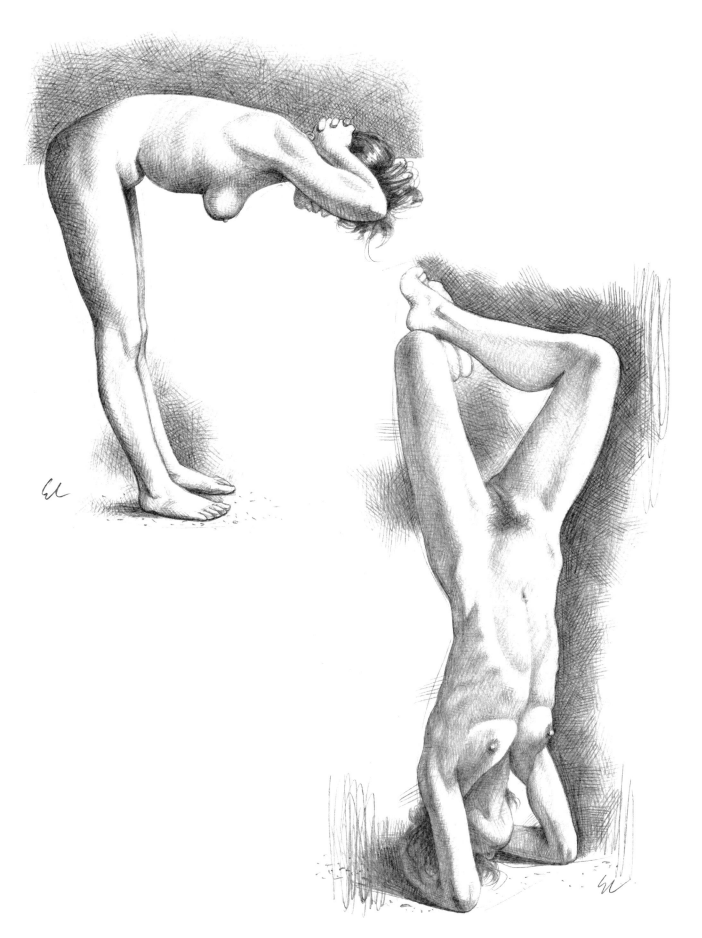

草圖與研究

　　「想要如何畫」改變了你對主題的觀察。當你在描繪裸體素描時，可以從幾個層面來探索，像是：構圖、解剖學、表達、結構或是明暗對比等。在完成最終的作品前，不管是用來作為更複雜的創作的準備工作或僅僅就是最終作品，你都可以使用各種畫法來嘗試。在練習描繪人像的過程中，我們可以透過二種方式來檢驗是否學會了或是有所進步，那就是「草圖」與「研究」；這兩者在概念上、目的上和最後的結果上都不盡相同。「草圖」一種即時性的綜合記錄，它固定住我們對於構圖或是感興趣的姿勢的初期想法；可以用示意的畫法（請參考第4頁）來呈現，讓畫家可以在最短的時間內找出形體的主要線條，而不需要擔心整個作品的完整度。簡單來說，草圖可以用來記錄被模特兒自然擺出的姿勢、偶然出現的姿勢，或是你想要研究的特定姿勢所觸發的靈感；或是生活中各種值得更進一步探索、更進一步研究的畫面。

　　而所謂的「研究」則是一種觀察、仔細記錄，以及分析圖像外觀（像是：人體結構、比例、姿勢的特點或是光影效果等）的作業。一個通盤且徹底的研究同時也反映著以最合宜的工具來闡釋某種類型的特徵，並習得各種美學手法的更精確表達。

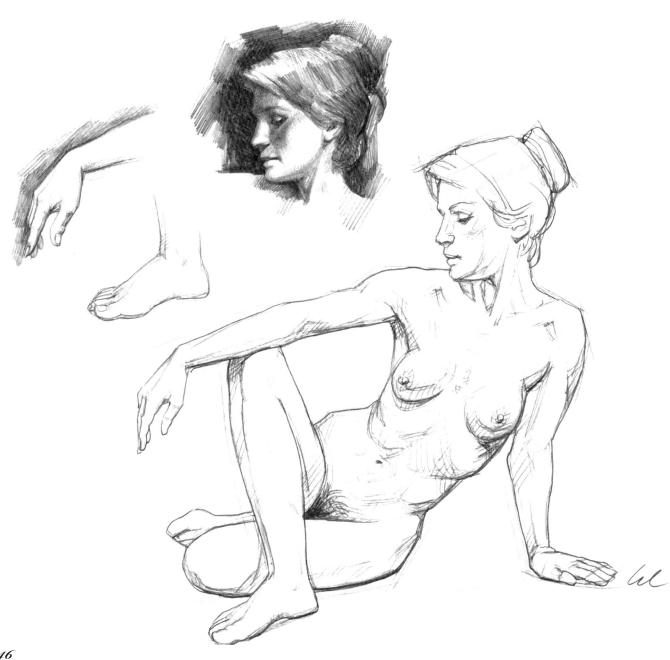

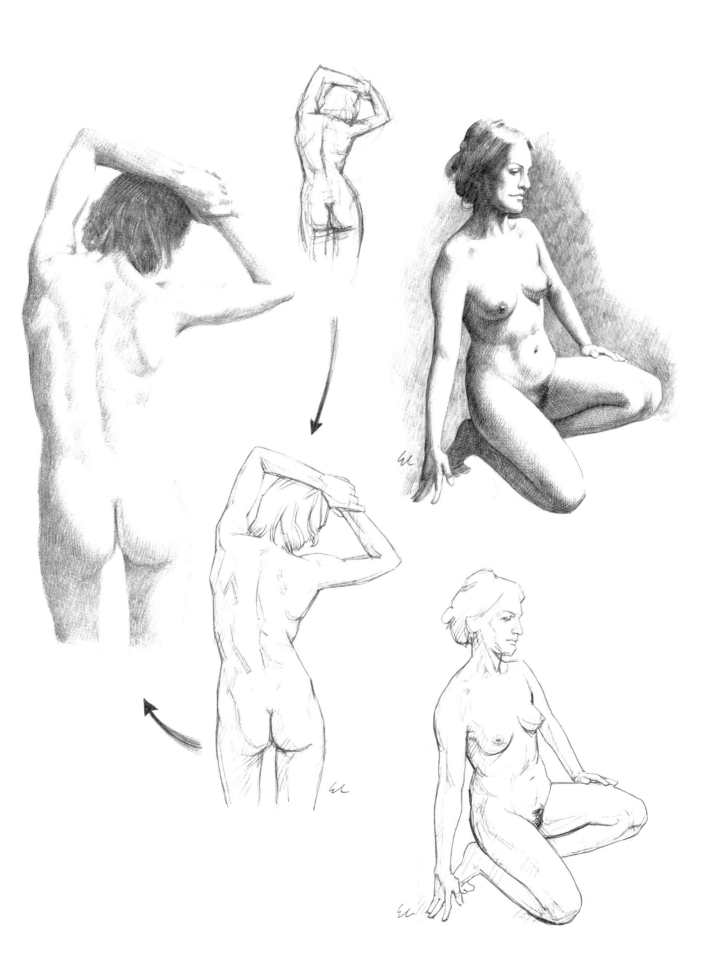

垂飾布

　　垂飾布提供我們一個絕佳的機會來好好研究人像上的體積問題，同時也是個突顯某部位形狀的理想工具。這聽起來好像有點矛盾，但其實垂飾布是最能夠襯托出裸體的。不僅如此，垂飾布還能縮小人體其他部位的形狀，並成為實用的構圖元素。布料的皺折方向、皺折所產生的陰影、皮膚在某些地方的支撐所造成的垂飾布鼓起，以及受到重力影響而垂落在地上的樣子，都成了影響畫家構圖的重要元素。當我們在研究披著布的人體時，以下有幾個重點可供參考。首先，布料的重量、厚度和密度會決定皺折的數量、大小和方向；過於單薄的布料就無法覆蓋住人體（某程度上來說可以說是「看穿」）。另外，描繪布料時要先從重要且關鍵的皺折處下手，清楚地描繪出皺折的方向，並隱約呈現出隱藏在布料底下的身體形狀。最後，局部披覆布料所呈現的效果遠比全身覆蓋或是身著日常服裝來得佳；因為這讓我們可以輕易地辨識出支撐布料的部位、呈現出布料的皺折感，還有關節處所形成的扇形摺痕。

這個草圖顯示出布料因人體的支撐或彎折而產生的差異。從古希臘的雕刻作品中就可以看到許多布料的表達方式，這些都是藝術家們在日常生活中細心觀察和發揮創意的結晶。我個人建議應該針對這部份進行研究，以瞭解不同時期的畫家在描繪布料上的不同風格。

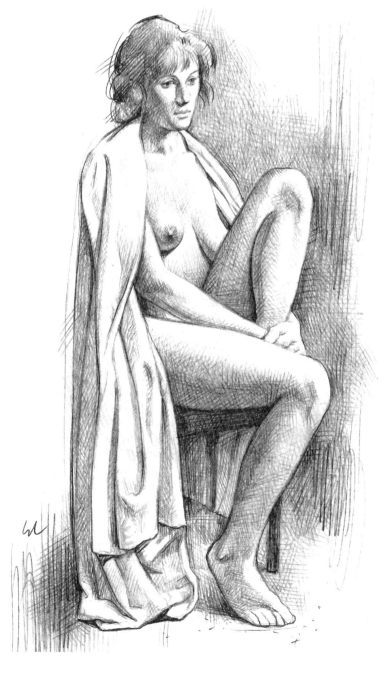

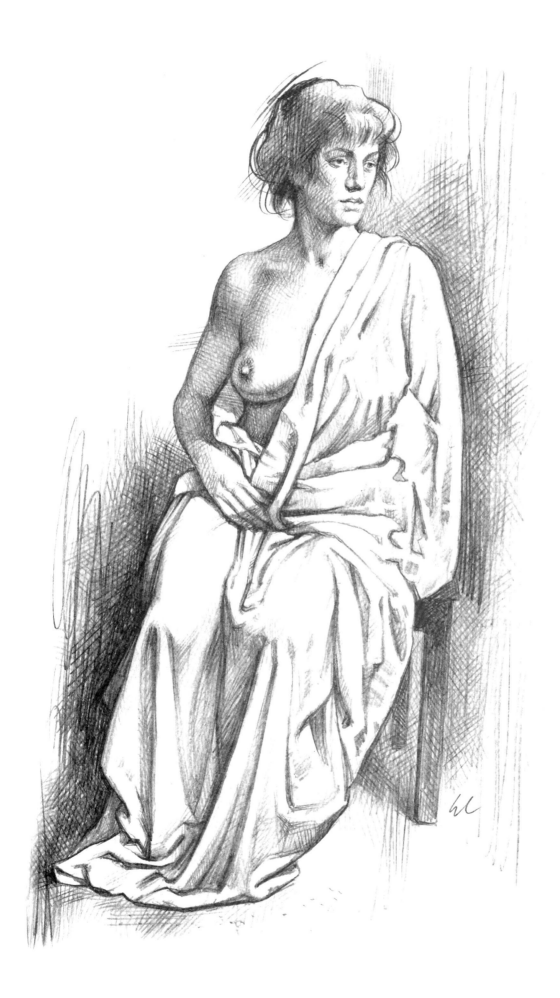

靜態與動態姿勢

在這個小節中，我將從素描本中挑選出一些和日常生活中的研究心得有關的素描；其中的一些姿勢可以請模特兒擺出來，以此為基礎加以變化，像是改變燈光、視角或動作的狀態等。吸引畫家目光的各種姿勢當然是數也數不完，但還是可以有個廣泛的分類，例如：直立站姿、坐姿、斜倚等；而每個類別還可以再細分成數目繁多的小類別。「動態」這詞通常是用在活動上或是人體的移動上；當然，我們也非常清楚要正確無誤的描繪一個移動的物體有多麼的困難。因此，我們必須仔細觀察人體移動時各部位的運作狀態，最好能重複多觀察幾次，直到我們能掌握住最具意義和關鍵的「變化」，以及表現動作的方向和慣性

為止。觀察相片和影片也是個不錯的方式，只不過所看到的視角會被嚴重扭曲，而且整個移動的動作也會被一格格的「凍住」。但對於瞭解整個動作的細節來說，照片和影片卻不失為一個好方法，只可惜不太適合用在建立全面且連貫的想法上。我個人傾向以物力論（Dynamism）來闡釋動態，那是一種形體上或軸心上的張力、延展的力量、收縮或扭曲，藉由這些狀態讓人體有了生氣、能量與活力。而「靜態」則是以平靜、均衡和放鬆為特色。人體素描（其姿勢可以是以靜態為主或是以動態為主）除了包含模特兒的姿勢和外觀外，還包括對稱、非對稱、均衡、明暗對比和律動的變化，就像前面幾節所討論的。

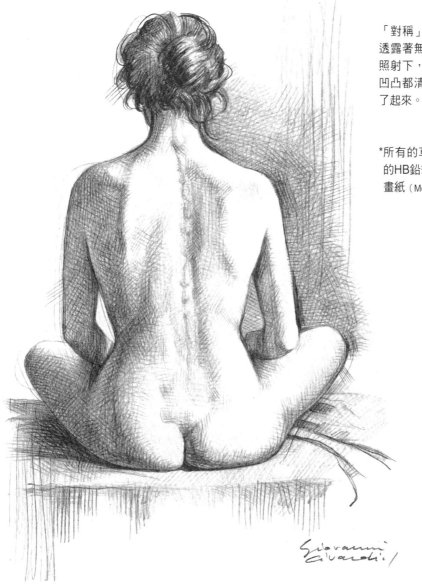

「對稱」和「均衡」呈現出這幅畫的穩定，透露著無聲的靜謐。模特兒的背部在側光的照射下，表面的肌理條條分明、任何細小的凹凸都清楚可辨，這讓整個畫面一下子豐富了起來。

*所有的草圖幾乎都是用 0.5mm 的HB鉛筆畫在13 x 20.7公分的畫紙（Moleskine notebooks）上。

雖然是靜態的姿勢，但畫像（從一個稍高的角度來觀看）卻呈現出一股張力（一種幾乎要開始動的感覺），身體各部位的軸線之間所形成的對比正是這股張力的來源。只要運用前縮法和改變照光處的陰影面積，就能達到此圖的效果。

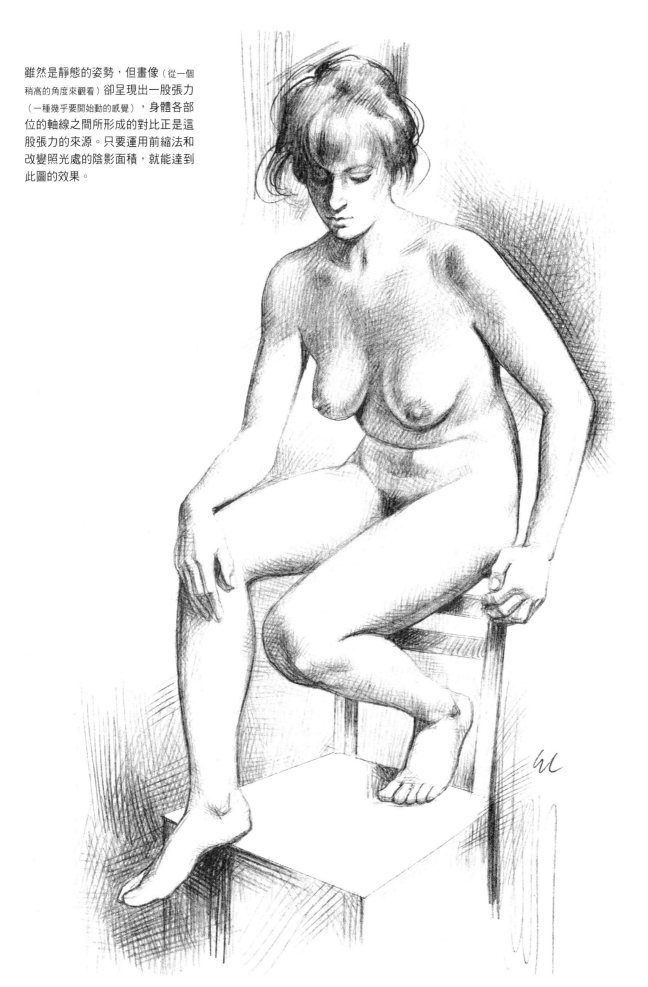

如果有機會和受過體操訓練的模特兒一同工作，那麼
捕捉姿勢中的動態特質和張力就會變得十分容易。就
像這個姿勢：模特兒以背部、腹部和大腿處的肌肉來
抵抗當軀幹和頭部前傾時，重力所產生的拉力。

這個作品中穩定且寧靜的感覺因為骨盆和胸腔的旋轉，以及這二個部位的橫切面軸線（幾乎成垂直）之間所形成的對比，而注入了能量。再者，整個斜對角的姿勢本身就透露著不安的訊息，構成椅子的垂直和水平線條更是讓這不穩定感更顯鮮明。

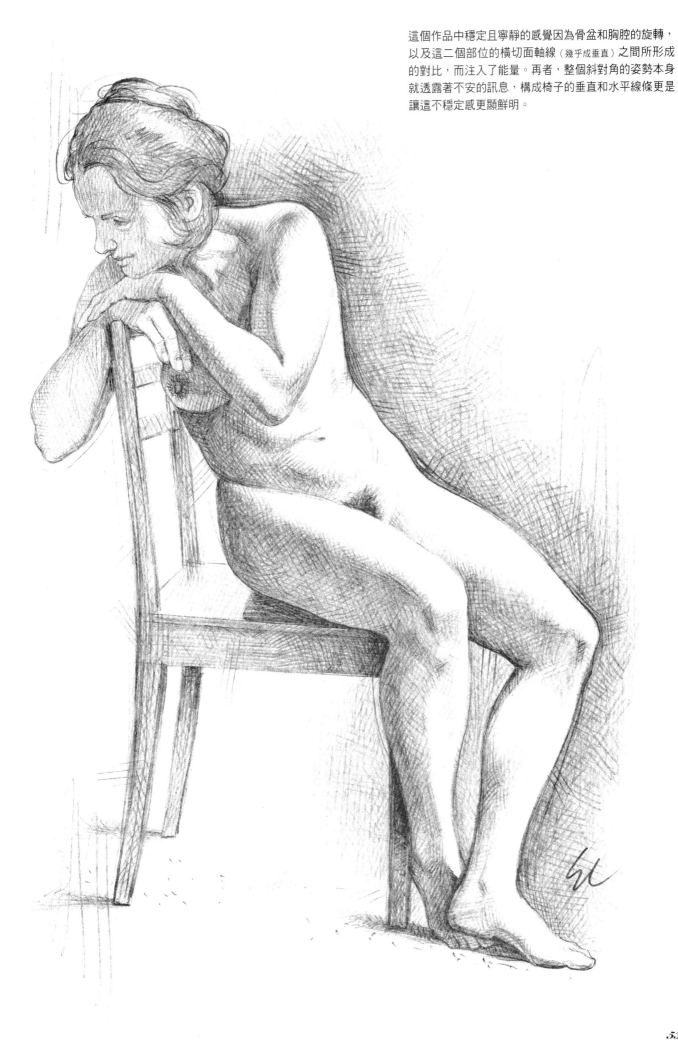

不穩定的姿勢，就像這幅畫，是無法在現場做
出完整的觀察，因為這樣的姿勢極為不穩難以
長時間維持。這類姿勢比較適合速寫，單靠速
寫就足以抓住身體和動作的基本特徵了。可以
近距離研究這些姿勢、要求模特兒重覆擺出，
或是作為攝影記錄之用。

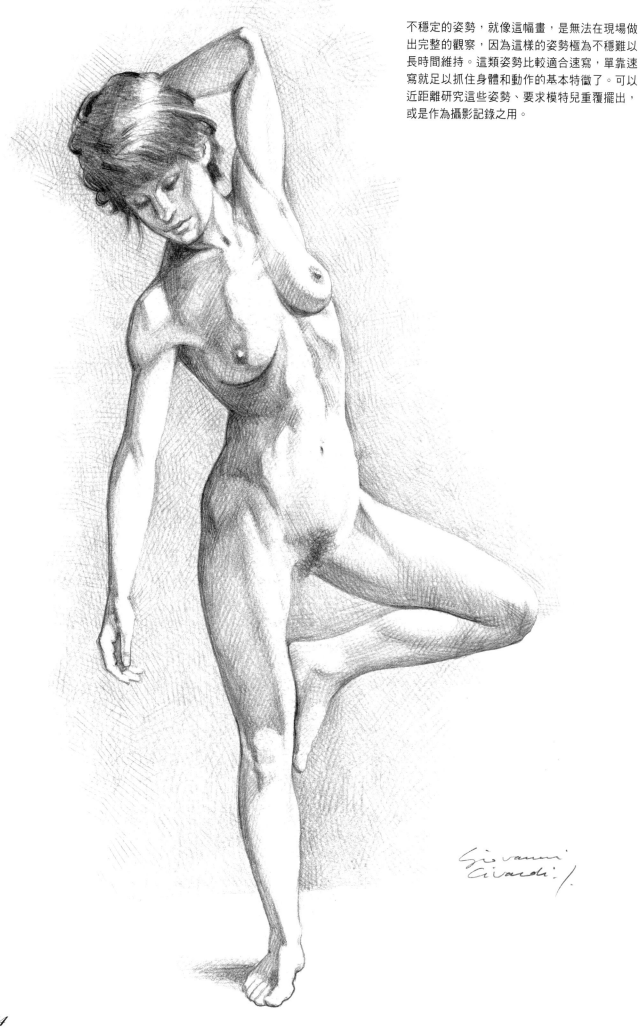

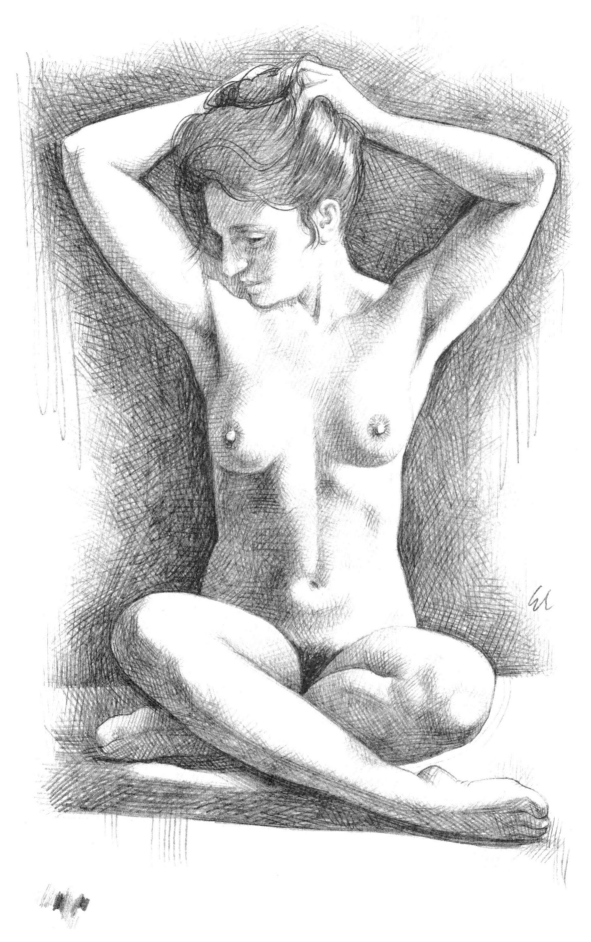

和50頁的姿勢非常類似但不是同一個模特兒。手臂舉起處的對稱結構就像是鏡像般的明顯；還有，對照一下頭部的旋轉，幅度之大幾乎能看到整個側臉了。另一個較為深入的對照是左、右二邊的胸部形狀和位置有著些許的差異。在人體成對出現的部位中很少有完全對稱的，熟記這一點將會非常有用。

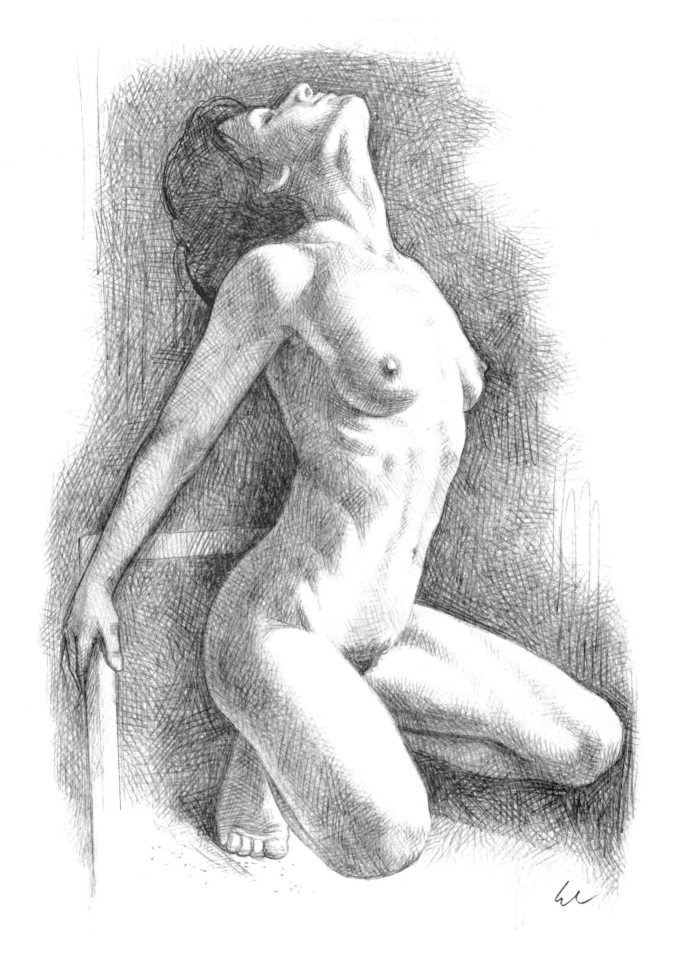

這個姿勢算是相當靜態的,即便外觀看來並非如此;這張力主要來自於構圖以及明暗的對比。
事實上這幅畫完全是現場的寫生,模特兒維持這個姿勢大約有半個鐘頭,根據模特兒的說法她
還不至於覺得太累。

這個姿勢堪稱「經典」。而所謂的經典姿勢就是指模特兒所擺出的這個姿勢一度被視為具有「雕像」水準，其目的在於展現肌肉的線條以及加強這些線條的光影效果。但這麼一來，這些靜態或動態的表徵看起來似乎就有些造作、太過花俏了，就像這幅作品一樣，它同時展現著：身體的金字塔形佈局、朝側面扭去的胸腔、位在同一斜線上的雙手，以及大腿肌肉的收縮……等等。不過，這個姿勢還蠻值得研究的，因為模特兒能維持一段相當長的時間，讓我們可以仔細地分析肌肉的表面紋理。

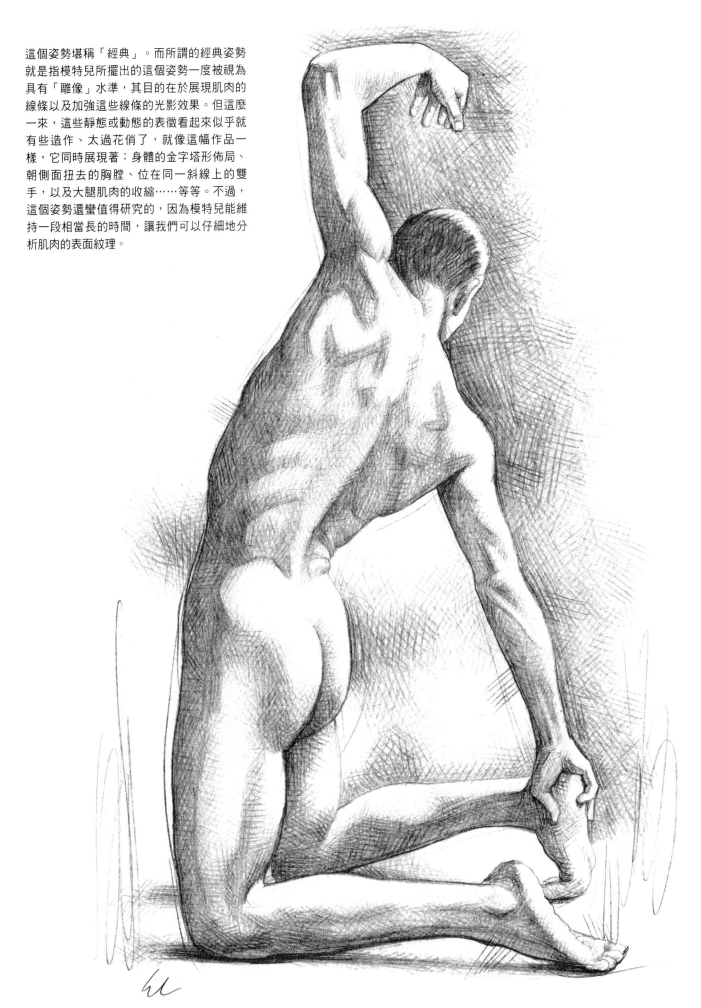

有時候，模特兒所擺出的姿勢可依照其特性分成二類，即「開放型」或「封閉型」。 所謂的開放型指的是那些和外觀、擴展的感覺，矛盾有關的類型，或是身體各部位朝四周散開就像是被離心力驅使著。而封閉型則用來表達集中、壓縮的感覺，就像是身體的各部位被向心力拉往中央一樣；下面畫的相交的雙手和糾纏的手指就非常接近這種感覺。不僅如此，扭曲的胸腔、突出的左膝（它和身體其他部位的關係一時之間還不太好判斷）在在都透露著其「爆炸性」的張力。

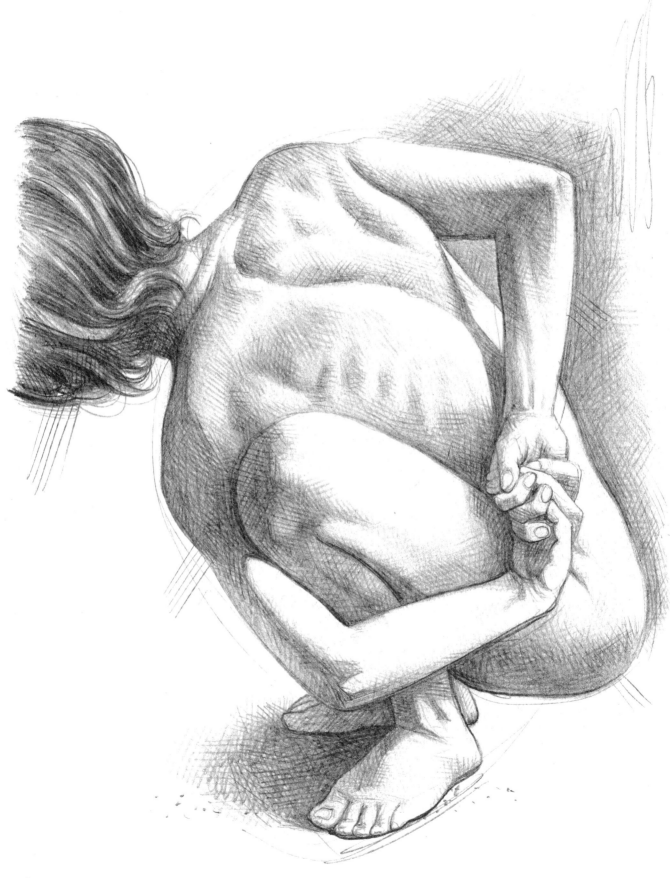

當一個封閉的動作正在進行時，所呈現就是一幅動態的畫作、一種意義最為廣泛的術語。如果你不想利用照片或是一再的重複每個姿勢，要想清楚瞭解這些連續動作是相當困難的。縱使只是一個簡單的逐漸慢下來的動作，這些姿勢的順序也會被改變並且打破，同時也降低了整個動作自然流動。這時畫家和模特兒就得運用他們的想像力和創造力，找出一個可接受的妥協點為整個動作找到一個最佳的「停止」點。以速寫來掌握住姿勢的特徵和人體的結構，並且照了些用來作為參考的照片後，這個最佳方法就必須出現，以便模特兒能保持這樣的姿勢幾分鐘（雖然有部份的張力和連貫性已經喪失了）。舉例來說，像是這幅畫中的模特兒就是「坐在」安樂椅的椅臂上，並將手指放在硬紙箱上。

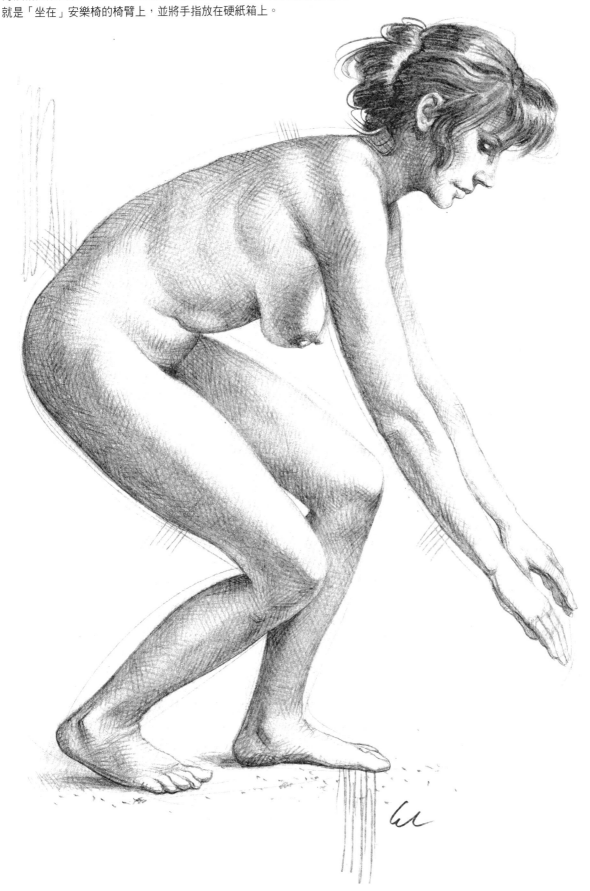

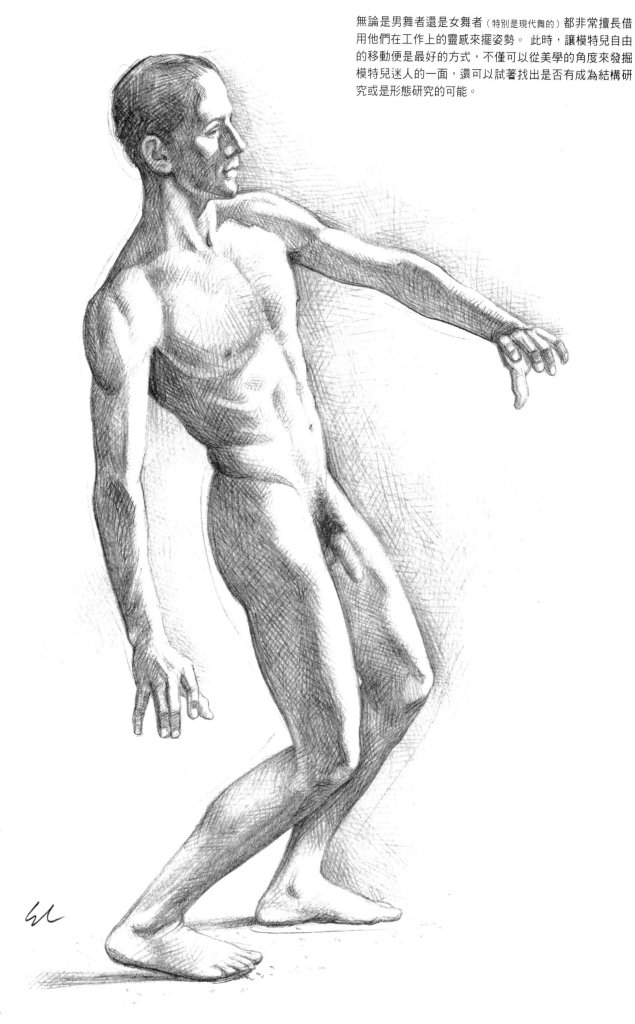

無論是男舞者還是女舞者（特別是現代舞的）都非常擅長借用他們在工作上的靈感來擺姿勢。 此時，讓模特兒自由的移動便是最好的方式，不僅可以從美學的角度來發掘模特兒迷人的一面，還可以試著找出是否有成為結構研究或是形態研究的可能。

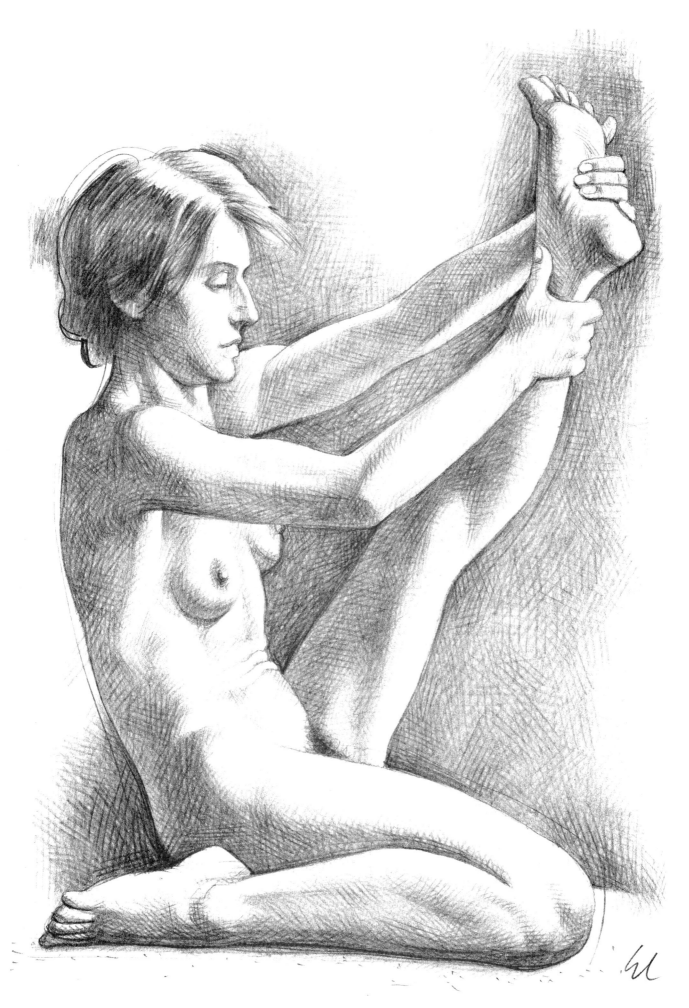

這是另一種「封閉型」的型式，圖中的模特兒在前面的幾張作品中曾經出現過，對於運動類的姿勢特別熟練。這時，最好不要強調模特兒身上凸起的肌肉，和這些凸起的肌肉所產生的陰影。最好是根據模特兒所做出的動作強度，精確地描繪出肌肉的狀態。

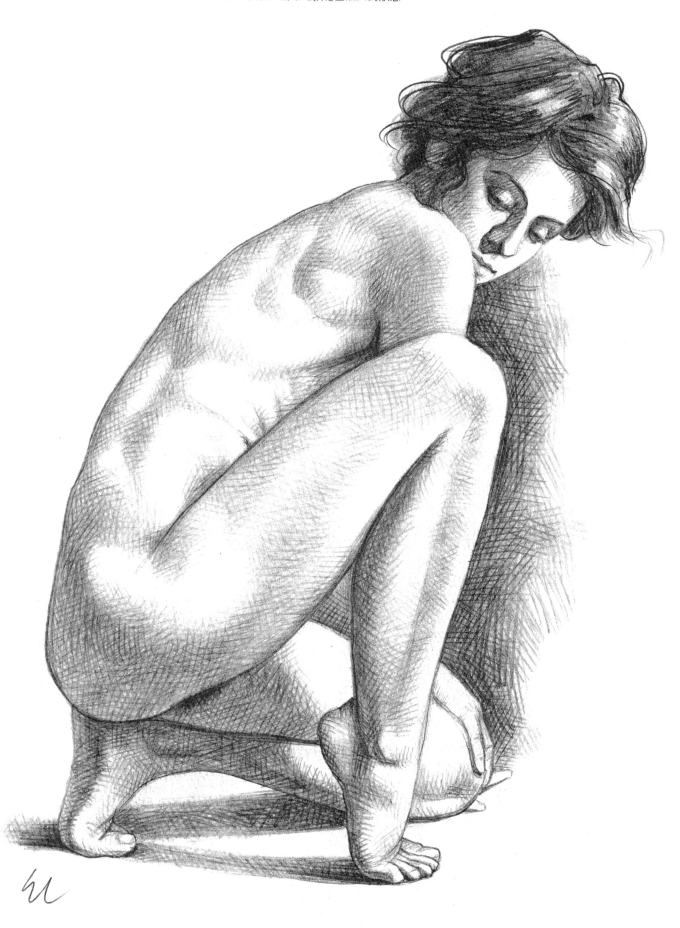

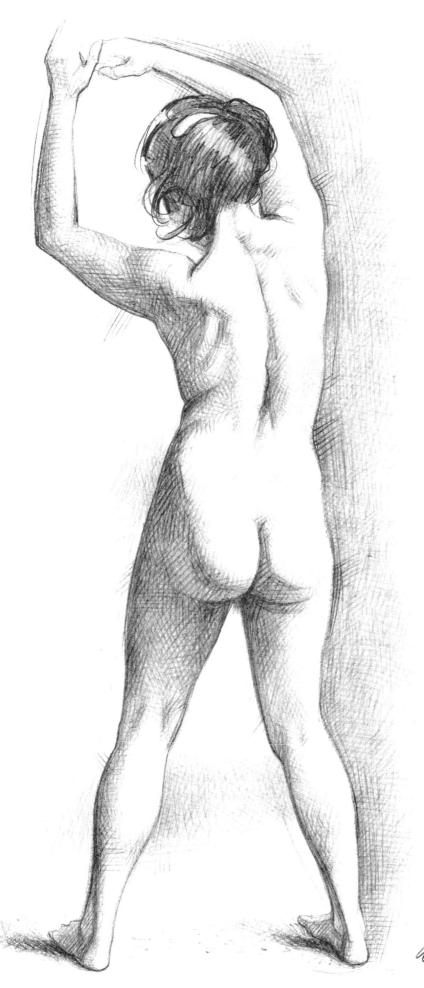

圖中的模特兒擺出一個開放型姿勢：
雙手和雙腳相外張開，遠離軀幹；身
體的主軸集中在骨盆和脊椎上。事實
上在描繪或是雕塑裸體人像時，這條
主軸受到的關注最多，因為我們從這
條軸線上衍生出各種身體姿勢的基礎
特徵，它同時也標示出身體在空間中
的位置；還有，在結構上排名第二的
四肢和頭部也源自於它。

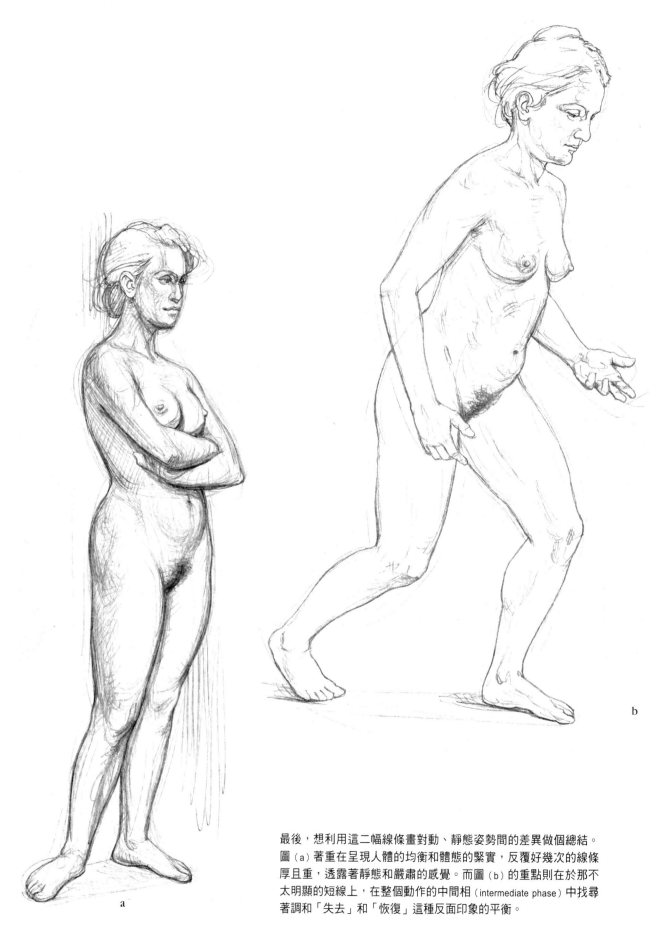

最後，想利用這二幅線條畫對動、靜態姿勢間的差異做個總結。
圖（a）著重在呈現人體的均衡和體態的緊實，反覆好幾次的線條
厚且重，透露著靜態和嚴肅的感覺。而圖（b）的重點則在於那不
太明顯的短線上，在整個動作的中間相（intermediate phase）中尋
著調和「失去」和「恢復」這種反面印象的平衡。